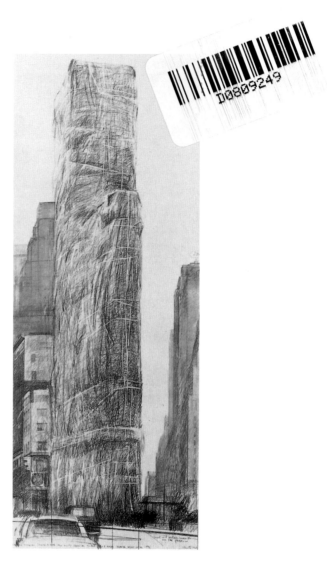

Jacob Baal-Teshuva

Christo and Jeanne-Claude

mit Fotografien von
Wolfgang Volz

TASCHEN

KÖLN LONDON MADRID NEW YORK PARIS TOKYO

UMSCHLAGVORDERSEITE:
Verhüllter Reichstag, Berlin, 1971–1995
Polypropylengewebe und blaues Seil, 135,7 x 96 m

ABBILDUNG SEITE 1:
Verhülltes Gebäude, Projekt für den Allied Chemical Tower, New York
Zeichnung, 1968
Bleistift, Kohle und Wachs, 244 x 91,5 cm
New York, Sammlung Adrian Keller

ABBILDUNG SEITE 2 UND UMSCHLAGRÜCKSEITE:
Christo und Jeanne-Claude
erkunden im Oktober 1988 die Standorte für *The Umbrellas,
Japan – USA*, Ibaraki, Japan.

Meiner Frau Aviva in Liebe
Jacob Baal-Teshuva

**Wenn nicht anders angegeben,
befinden sich die Originalwerke im Besitz der Künstler.**

Originalausgabe
© 2001 TASCHEN GmbH
Hohenzollernring 53, D–50672 Köln
© 2001 Christo, New York
© 2001 für die Fotografien: Wolfgang Volz, Düsseldorf
© 2001 VG Bild-Kunst, Bonn, für das abgebildete Werk von Man Ray
© 2001 The Henry Moore Foundation, Hertfordshire, für das abgebildete Werk von Henry Moore

Redaktion und Gestaltung: Simone Philippi, Köln
Deutsche Übersetzung: Wolfgang Himmelberg, Düsseldorf, Hermann Kusterer, Wachtberg
Umschlaggestaltung: Catinka Keul, Angelika Taschen, Köln

Printed in Germany
ISBN 3-8228-6015-8
D

Inhalt

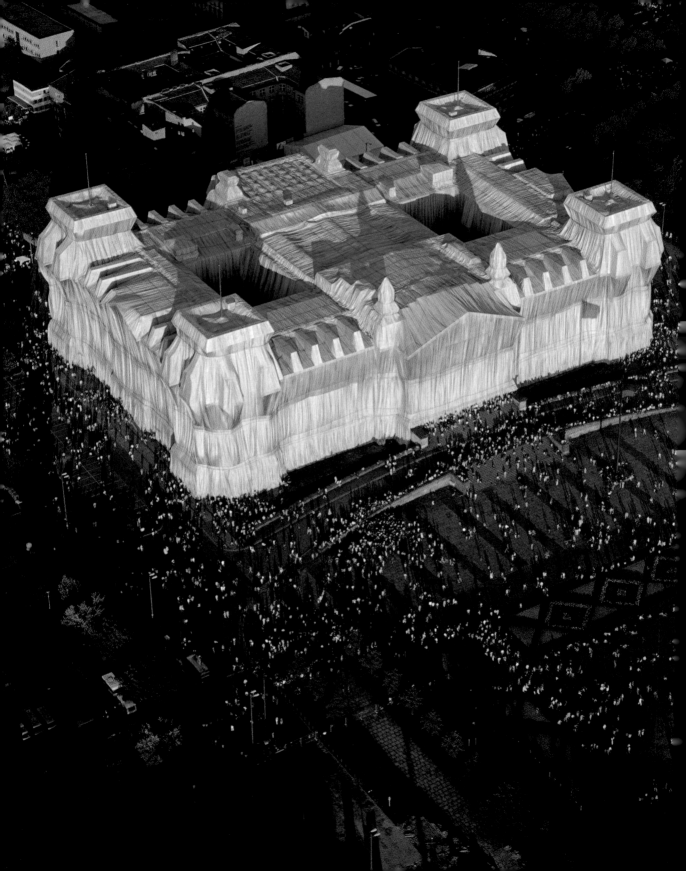

Vorwort

Am 25. Februar 1994 weckte mich morgens um sechs Uhr das Faxgerät. Christos unermüdliche Mitarbeiterin und Partnerin Jeanne-Claude sandte mir eine Nachricht, auf die ich schon lange gewartet hatte: »WIR HABEN GESIEGT!« Soeben hatte der Bundestag mit 292 Stimmen bei 223 Gegenstimmen und 9 Enthaltungen dem Kunstwerk der temporären Verhüllung des Reichstags in Berlin zugestimmt.

Entgegen allen Erwartungen hatten sich die Befürworter durchgesetzt. Mit Hilfe eines Dolmetchers verfolgte Christo die Debatte mit einigen Mitarbeitern von der Gästetribüne aus. Es war das erste Mal, daß der Bundestag – oder überhaupt ein Parlament – über ein noch nicht verwirklichtes Kunstwerk abstimmte. Der Abstimmungserfolg kam gegen den erklärten Willen von Bundeskanzler Helmut Kohl zustande. Die ganze Zeit hatte er sich gegen das Projekt gestemmt und es sogar abgelehnt, die Christos zu empfangen oder ihre Briefe zu beantworten. Das Abstimmungsergebnis war ein großer Sieg der Christos, die 24 Jahre lang mühevoll und in endloser Lobbyarbeit für das Projekt gekämpft hatten, längst ehe der Reichstag wieder Sitz des deutschen Parlaments wurde. Als die Reichstagsverhüllung dann stattfand, lockte das unglaubliche Schauspiel fünf Millionen Schaulustige an. Betrachtete man es zu unterschiedlichen Tages- und Nachtzeiten, fühlte man sich an Claude Monets Gemäldereihe der Kathedrale von Rouen erinnert.

Oft kann man die Frage hören: Wie läßt sich das Werk von Christo und Jeanne-Claude definieren? Wie klassifizieren?

Bei vielen Menschen gelten die Christos als »Verpacker« von Gebäuden, Brücken und anderen Gegenständen. Doch bei Projekten wie The Umbrellas kann von Verhüllen keine Rede sein. Ähnliches gilt für Surrounded Islands. Bei diesem Projekt wurden elf Inseln mit rosarotem Stoff umspannt.

Der Philosophie hinter der Verhüllung des Reichstages und vielen Projekten der Christos, allesamt temporäre Kunstwerke, liegen unterschiedliche Elemente zugrunde. Über die temporäre Umsetzung ihrer Projekte hinaus bleiben von ihren Werken lediglich Filme und Bücher sowie Christos Zeichnungen, Collagen und maßstabgetreue Modelle in Museen und Privatsammlungen rund um die Welt. Mit dem Verkauf dieser Vorbereitungsarbeiten finanzieren die Christos ihre Projekte.

Dies sind die wesentlichen Elemente der Philosophie, die den Werken der Christos zugrunde liegen:

1. Die Malerei und ihre Gestaltungsmittel. Ein gutes Beispiel liefert das Projekt *Surrounded Islands, Biscayne Bay, Greater Miami, Florida* (1980–1983, Abb. S. 54). Als ich die Inseln mit dem Hubschrauber überflog, fühlte ich mich an Claude Monets Seerosen-Gemäldeserie erinnert – die Biscayne-Bucht war zur Leinwand der Christos geworden.

2. Skulptur und Architektur. Hierbei fällt einem sofort das sensationelle Projekt *Verhüllter Reichstag, Berlin* (1971–1995) ein, die man als gewaltige Monumentalskulptur und -architektur verstehen kann. Zugleich sind Elemente der antiken Draperie und des Faltenwurfs enthalten, wobei das Gebäude selbst unangetastet blieb.

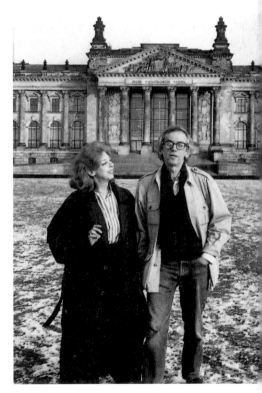

Jeanne-Claude und Christo vor dem Reichstagsgebäude in Berlin, 1993

ABBILDUNG SEITE 6:
Verhüllter Reichstag, Berlin, 1971–1995
Luftaufnahme
Polypropylengewebe und blaues Seil

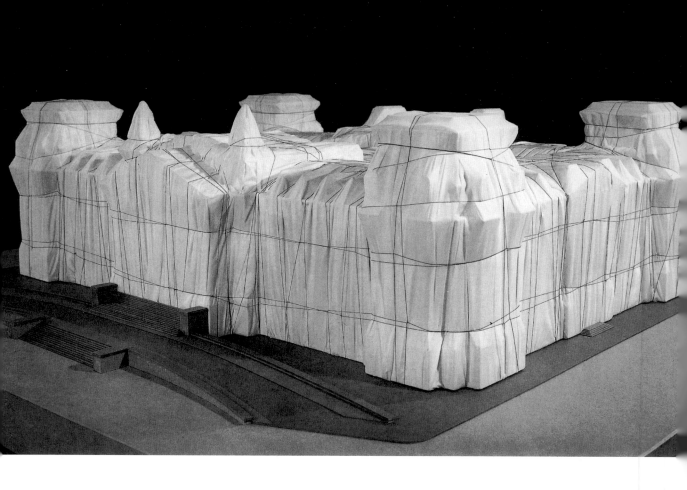

Verhüllter Reichstag, Projekt für Berlin
Maßstabgerechtes Modell, 1978
Stoff, Bindfaden, Holz, Karton, Hartfaserplatte
und Farbe, 46 x 244 x 152 cm
Sammlung Lilja Art Fund Foundation

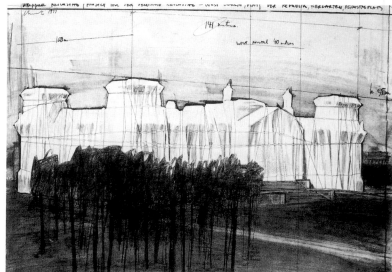

Verhüllter Reichstag, Projekt für Berlin
Collage, 1977
Stoff, Bindfaden, Bleistift, Pastell und
Zeichenkohle, 22 x 28 cm
Hamburg, Sammlung Estate of G. Bucerius

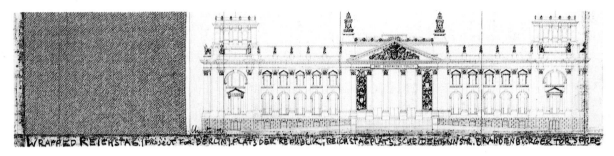

WRAPPED REICHSTAG (PROJECT FOR BERLIN) PLATZ DER REPUBLIK, REICHSTAGPLATZ, SCHEIDEMANNSTR, BRANDENBURGER TOR, SPREE

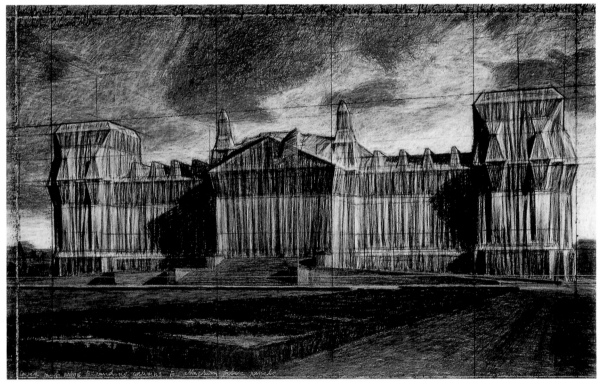

Gleiches gilt für *Der Verhüllte Pont Neuf, Paris* (1975–1985, Abb. S. 65). Die Funktion der Brücke blieb auch während der Realisierung erhalten, unter den verhüllten Brückenbögen fuhren weiterhin Schiffe, auf der Brücke fuhren Autos und promenierten Fußgänger.

3. Städtebau und Environment-Kunst. Das spektakuläre Doppelprojekt *The Umbrellas, Japan–USA* (1984–1991, Abb. S. 70/71), der Errichtung von 3.100 zwei Stockwerke hohen Schirmen – 1.340 blauen in Japan, 1.760 gelben in Kalifornien – über eine Gesamtlänge von 48 Kilometern beinhaltet stadtplanerische Elemente. In Japan mußte für das Projekt eine Genehmigung vom Städtebauministerium in Tokio eingeholt werden. Entlang von Autobahnen und Straßen, vorbei an Schulen, Tempeln, Tankstellen usw. wurden gleichsam Häuser ohne Mauern aufgestellt. Aber auch als Environment-Künstler können die Christos gelten, denn zu ihren Werken gehören Projekte in ländlicher und städtischer Umgebung, so etwa *Running Fence* von 1976 in Kalifornien (Abb. S. 51). Nach zwei Wochen werden die verschiedenen Standorte wieder in ihren Urzustand versetzt, und das benutzte Material wird einer neuen Verwendung zugeführt.

Verhüllter Reichstag, Projekt für Berlin
Zeichnung, 1994, in zwei Teilen
Bleistift, Zeichenkohle, Pastell, Buntstift, technische Daten, Stadtplan und Stoffmuster,
38 x 165 cm und 106,6 x 165 cm
Deutschland, Privatsammlung

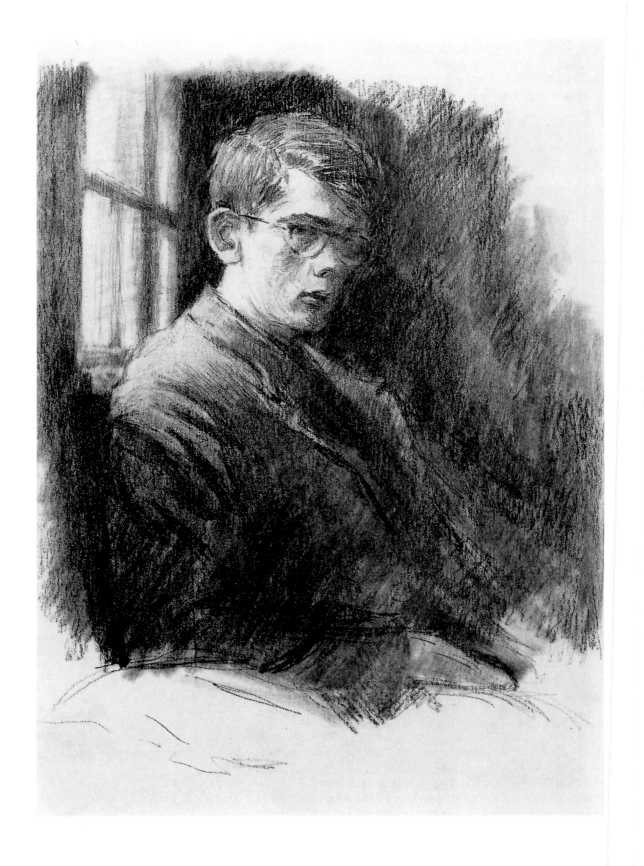

»Traurige Herbstwochenenden«

Flucht aus Bulgarien

Christo Vladimiroff Javacheff wurde am 13. Juni 1935 in Gabrovo, einer Industriestadt im Norden Bulgariens, geboren. Und sei es nun Zufall oder Vorbestimmung: Jeanne-Claude wurde am selben Tag desselben Jahres in Casablanca als Kind einer französischen Militärsfamilie geboren. Christos Vater besaß in Gabrovo eine Chemiefabrik. Seine Mutter Tzveta Dimitrova, die 1913 nach türkischen Massakern aus Makedonien nach Bulgarien geflohen war, war bis zu ihrer Heirat im Jahre 1931 Generalsekretärin der Akademie der Schönen Künste in Sofia, »1913 mußte unsere Mutter mit unserer Großmutter aus Makedonien fliehen. Großmutter galt in Saloniki, wo sie lebte, als Unruhestifterin. Unser Großvater war ein bedeutender Händler in Saloniki – 1913 wurde er zusammen mit anderen Menschen auf einer Insel von den Türken getötet. Meine Großmutter blieb mit drei Kindern – einem zwei Monate alten Jungen und zwei Mädchen – allein zurück, in einem Haus, das von den Türken umstellt war. Die Türken brachten Artillerie und nahmen das Haus unter Beschuß. Irgendwie überlebten die vier, sie entkamen dem Tod, und am nächsten Tag, oder Gott weiß nach wie vielen Tagen, gelang es ihnen, auf ein britisches Schiff zu kommen, das gerade angelegt hatte. Meine Großmutter hatte sich als Türkin verkleidet. Bei sich hatte sie die drei Kinder und eine Nähmaschine. Schließlich kamen sie sicher in Dedeagaç (Alexandrupolis) an, und von dort ging es nach Sofia. Meine Mutter war damals sieben Jahre alt. In Sofia besuchte sie dann die höhere Schule.« (Christo in der Zeitschrift »Balkan«, IX, 1993)

Zusammen mit seinen Eltern und zwei Brüdern – der ältere, Anani, ist heute ein bekannter Schauspieler in Bulgarien, der jüngere Bruder Stefan ist Chemiker – lebte Christo während des Zweiten Weltkriegs in einem relativ sicheren Landhaus, das eine Zufluchtsstätte für Künstler und andere Freunde der Familie wurde, als die Städte von den Alliierten bombardiert wurden. Zu Christos Kindheitserinnerungen gehören auch die Leichen exekutierter Partisanen auf den Straßen und der Einmarsch der Roten Armee in Bulgarien im Jahre 1944.

Christos Vater, ein im Westen ausgebildeter Wissenschaftler, wurde vom neuen kommunistischen Regime schikaniert und verfolgt. Seine Chemiefabrik wurde unter den Kommunisten verstaatlicht; er selbst erhielt das Stigma eines »Saboteurs« und kam ins Gefängnis, wo der halbwüchsige Christo ihn besuchte. Wie Christo der Zeitschrift »Balkan« erzählte, waren die fünfziger Jahre in Bulgarien eine von »hektischen Umwälzungen« bestimmte Zeit. »Alles verlangsamte sich und begann zu verfallen.«

Schon als Zwölfjährigem war Christo der Reichstag vage ein Begriff, weil das Gebäude eine Schlüsselrolle in den Heldenlegenden der bulgarischen Kommunisten spielte: Georgi Dimitrow, in den späten vierziger Jahren bulgarischer Ministerpräsident, war 1933 im Prozeß um den Reichstagsbrand angeklagt (und später freigesprochen) worden. Christo selbst war ein sanfter, ruhiger Junge, schüchtern und von mimosenhafter Empfindlichkeit. »Ich war ruhelos und wild«, erinnert sich Christos Bruder Anani, »während er immer an Mutters Seite saß, er war ihr Liebling. Er sag-

Vladimir Javacheff, der Vater des Künstlers, ruhend, 1952
Bleistift auf Papier, 24,5 x 18,5 cm

ABBILDUNG SEITE 10:
Selbstporträt, 1951
Bleistift auf Papier, 51,5 x 41,9 cm

Tzveta, die Mutter des Künstlers, 1948
Bleistift auf Papier, 48,5 x 31,5 cm

te immer zu unserer Mutter, Tzveta war ihr Name, daß sie nie auseinandergehen würden … Sie hat sehr gelitten, als die Entwicklungen in Ungarn ihren Gang nahmen und Christo zunächst nach Prag und von dort aus nach Wien ging.« Christo erinnert sich gern an das schöne Haus in Gabrovo und auch an das Dorf, in dem die Familie den Sommer zu verbringen pflegte: »Wir lernten dort eine Bäuerin kennen, die uns während des Krieges mit Butter und Käse versorgte. Wir freundeten uns mit ihr an und halfen ihr auf dem Hof. Wir hüteten die Schafe, ernteten das Obst, und so verbrachten wir den ganzen Sommer.«

Christos erste künstlerische Gehversuche reichen zurück in diese Zeit: »In diesem Dorf lebte eine Frau, die ohne Arme geboren worden war. Sie hatte es sich selbst beigebracht, ihre Füße wie Hände zu benutzen. Sie tat fast alles mit ihren Füßen – sie konnte sogar mit den Füßen stricken. Als ich sechs Jahre alt war, ließ ich sie und andere für mich Modell sitzen, damit ich ihre Porträts malen konnte.« 1953 schrieb sich Christo an der Kunstakademie der bulgarischen Hauptstadt Sofia ein, wo er bis 1956 Malerei, Bildhauerei und Architektur studierte. Wie überall im damaligen Ostblock gehörte auch in Bulgarien der sozialistische Realismus zur Tagesordnung – die Kunst stand unter dem thematischen und stilistischen Diktat des Agitprop und hatte der marxistisch-leninistischen Propaganda zu dienen. Dies führte oft zu grotesken Situationen – wenn etwa (an »traurigen Herbstwochenenden«) die Studenten losgeschickt wurden, um den Bauern der Landwirtschafts-Kooperativen längs der Route des Orientexpreß zu zeigen, wie sie ihre Traktoren und Heuhaufen besonders eindrucksvoll zur Schau stellen konnten, um damit den Reisenden aus den kapitalistischen Ländern zu imponieren.

Abgesehen von den Punkten, die man für diese Propagandaarbeit gutgeschrieben bekam, dürfte Christo auch für sein späteres Leben von diesen merkwürdigen Übungen profitiert haben: Seine kommunikativen Fähigkeiten und sein Gespür für die Einbeziehung von Naturelementen wie Sonne, Wind, Wasser, Felsen und Entfernungen in seine Projekte mögen teilweise auch von diesen Erfahrungen herrühren.

Mit einer Komposition, *Ruhende Bauern auf einem Feld* (1954, Abb. S. 13), geriet Christo in Konflikt mit den Prinzipien des sozialistischen Realismus und den Diktaten des Akademieprofessors Panayotow. Einer der Bauern trank, der Ackerboden

Textilmaschinen in der Fabrik in Plovdiv,
1950
Bleistift auf Papier, 40 x 54 cm

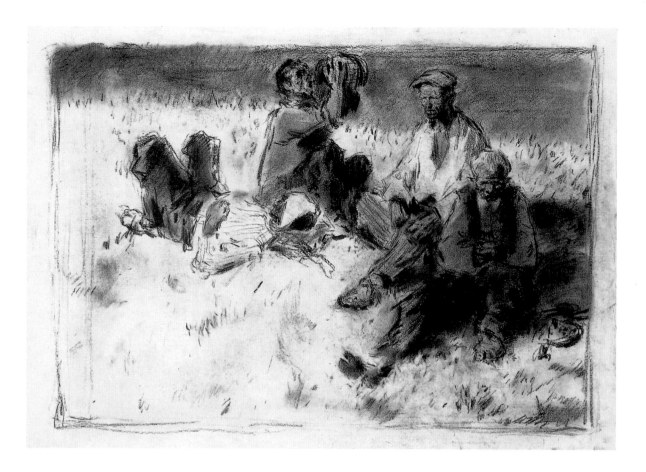

machte einen ausgetrockneten, unfruchtbaren Eindruck, und selbst die lilafarbene und grünen Hemden der Bauern stießen auf Ablehnung. Christo trotzte dem System. Wie konnte er sich nur auf eine solche Provokation einlassen!

Bulgarien war das isolierte Hinterland Europas, das von den doktrinärsten Stalinisten des Ostblocks beherrscht wurde, und Christo wußte nur zu gut: Um Werke von Matisse oder Picasso, Klee oder Kandinsky nicht nur in Kunstbüchern zu sehen, mußte er das Land verlassen. Sein Traumziel war Paris, doch zunächst fuhr er nach Prag, wo er zum ersten Mal Werke der großen Meister der Moderne im Original sah. Am 10. Januar 1956 bestach er dann, zusammen mit anderen Flüchtlingen, einen Zollbeamten an der tschechoslowakischen Grenze und schaffte es, mit dem Zug nach Wien zu gelangen. Ohne Geld und Sprachkenntnisse nahm Christo ein Taxi zur einzigen Adresse, die ihm in Wien bekannt war. Bei einem Freund seines Vaters wurde er freundlich aufgenommen, und Christo immatrikulierte sich kurz darauf an der Wiener Kunstakademie, um nicht als Flüchtling registriert zu werden. Christos Lehrer an der Wiener Akademie, deren Fakultät für Bildhauerei damals von Fritz Wotruba geleitet wurde, war Robert Anderson. Er verbrachte dort ein Semester und zog dann zunächst nach Genf – wo er Damen der Gesellschaft und Kinder wohlhabender Familien porträtierte, um seinen Lebensunterhalt zu bestreiten – und von dort reiste er weiter nach Paris.

Ruhende Bauern auf einem Feld
(Studie für ein Ölgemälde), 1954
Zeichenkohle auf Papier, 35 x 50 cm

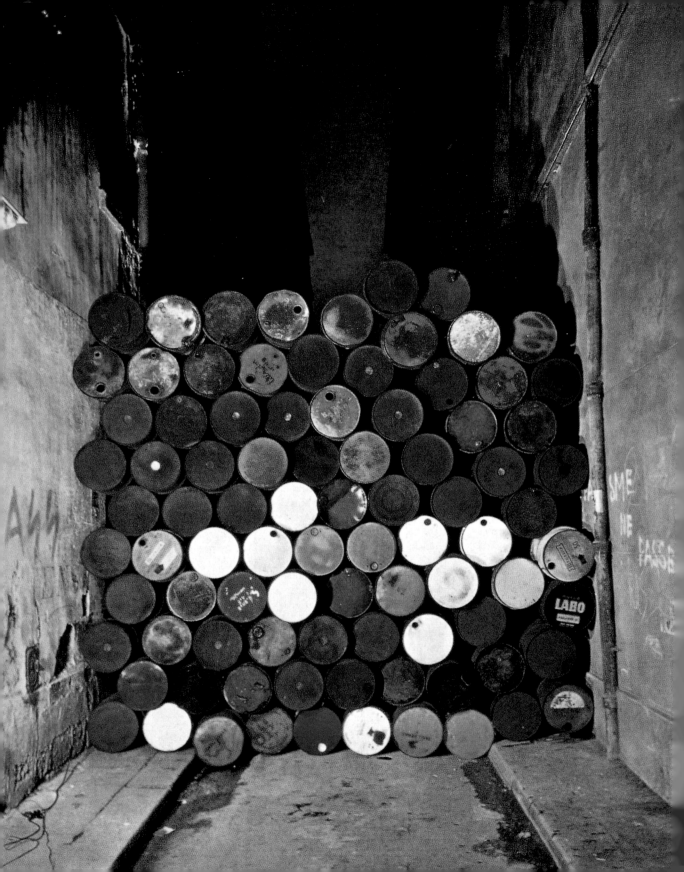

»Enthüllen durch Verbergen«

Paris

Im März 1958 traf Christo in Paris ein, wo er ein winziges Zimmer auf der Île Saint-Louis und als Atelier ein Dienstbotenzimmer in der Rue de Saint-Sénoch mietete. Seinen Lebensunterhalt verdiente er weiterhin mit Porträts, die er mit »Javacheff« signierte. René Bourgeois, der in Paris einen exklusiven Friseursalon führte, war von Christos Werk beeindruckt und empfahl ihn der Frau des Generals de Guillebon. De Guillebon war ein französischer Kriegsheld, der mit seinen Truppen Paris befreit und später Berchtesgaden (mit Hitlers Wohnsitzen »Berghof« und »Adlerhorst«) eingenommen hatte. Seine Tochter Jeanne-Claude lernte Christo kennen, als er ihre Mutter in drei Versionen porträtierte – in realistischer, impressionistischer und kubistischer Manier. Bald schon hatte sie sich in den mittellosen Flüchtling aus Bulgarien verliebt. Ihre Eltern respektierten ihn zwar als einen begabten jungen Mann, hielten ihn jedoch nicht für den richtigen Umgang für ihre Tochter: »Sie wollten Christo als Sohn, nicht als Schwiegersohn«, erklärte Jeanne-Claude 1990 in der Zeitschrift »Avenue«. Doch schon bald lebten die beiden zusammen, und als sie heirateten, war Christos Freund Pierre Restany, der Kritiker und Begründer der Bewegung der »Nouveaux Réalistes«, Trauzeuge. »Ich könnte natürlich behaupten, die Kunst sei das ausschlaggebende Moment gewesen,« so Jeanne-Claude in »Avenue«, »doch tatsächlich war er ein teuflisch guter Liebhaber.«

Christos Flucht in den Westen hatte eine tiefgreifende Veränderung für ihn bedeutet, die er auf sich genommen hatte, weil die beengenden Zustände hinter dem Eisernen Vorhang seine Kreativität lähmten. Er hatte sich für die Freiheit entschieden, die jeder Künstler braucht, und damit hatte er persönlichen Mut bewiesen. Jetzt jedoch kam es vor allem darauf an, seinen eigenen künstlerischen Weg zu finden. Und dazu unternahm er in Paris zwei weitere Schritte.

Der erste Schritt bestand einfach darin, daß er seinen slawischen Nachnamen Javacheff ablegte und fortan nur noch seinen Vornamen Christo benutzte, unter dem er heute weltweit bekannt ist. Ebenfalls in seine frühe Pariser Zeit fiel der zweite Schritt, der wegweisend und prägend für seine Kunst werden sollte: Er begann mit Stoff zu arbeiten. Christo verhüllte Dosen, Flaschen, Stühle, ein Auto – einfach alles, was er finden konnte. Alltagsgegenstände, die weder besonders schön noch interessant waren. Stillschweigend setzte er voraus, daß jedes, aber auch jedes Objekt seinen Platz in der Kunst haben konnte. Es gab für ihn keine Hierarchien der künstlerischen Ausdrucksformen und Inhalte. Er verhüllte diese Objekte in Leinwand und verschnürte sie fest mit Stricken, Seilen oder Bindfäden. Einige bemalte er anschließend. Im Laufe der folgenden Jahre verhüllte er Objekte aller Art – einen Schubkarren, ein Motorrad, nackte Frauen, Ölfässer (darauf werden wir noch zurückkommen) und einen Volkswagen. Gelegentlich kombinierte Christo verschiedene Objekte miteinander, wie zum Beispiel bei dem Objekt *Verpackte Dosen und Flaschen* (1958–1959), das aus mehreren verhüllten Flaschen und Farbdosen sowie aus einigen unverhüllten bemalten Dosen und mit Pigmenten gefüllten Flaschen zusammengestellt ist.

Einladungskarte für *Mauer aus Ölfässern – Eiserner Vorhang (Le Rideau de Fer)*, 1962
New York, Sammlung Jacob Baal-Teshuva

ABBILDUNG SEITE 14:
Mauer aus Ölfässern – Eiserner Vorhang,
Rue Visconti, Paris, 27. Juni 1962
240 Ölfässer, 4,3 x 3,8 x 1,7 m

15

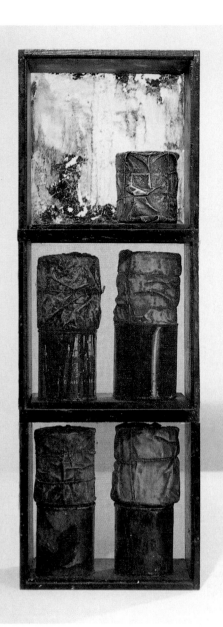

Regale, 1958
Fünf verhüllte Dosen und vier Dosen auf drei
Regalen; Holz, Glas, lackierte Leinwand, Seil
und Farbe, 90 x 30 x 18 cm

ABBILDUNG SEITE 17:
Verhüllte Ölfässer, 1958–1959
Stoff, Emailfarbe, Stahldraht und Fässer
Die Größe der Fässer variiert von 49 x 33 cm
bis 89 x 59 cm

Die Verhüllung kleinerer Objekte, die in limitierter Auflage auf den Kunstmarkt
gebracht werden konnten, war für Christos künftige Laufbahn besonders wichtig.
Diese Auflagenobjekte wurden zu einer wichtigen Einnahmequelle und trugen
somit erheblich zur Finanzierung seiner Projekte bei, die immer aufwendiger und
kostspieliger wurden. Zu den Editionen der sechziger Jahre gehörten: *Verhüllte
Zeitschrift* (Abb. S. 24); eine *Verhüllte Blume* (diese Edition wurde seinerzeit dem
Fluxus-Propagandisten George Maciunas als Geschenk überreicht; *Verhüllte
Rosen* (1968, anläßlich der Ausstellung Christos im Institute of Contemporary Art
in Philadelphia zur Finanzierung der dort realisierten *Mastaba aus 1.240 Ölfässern*
und im selben Jahr in einer Edition der Richard Feigen Graphics in New York);
eine 1969 von Klaus Staeck angefertigte Edition eines verhüllten Andenkenmo-
dells des Kölner Doms sowie Druckgraphiken verhüllter Bäume (1970; der erste
Verhüllte Baum entstand 1966 in den Niederlanden). Gelegentlich wurden diese
kleinformatigen Objekte an Gönner verschenkt. Für gewöhnlich jedoch wurden
sie von Sammlern erworben, die bleibende Erinnerungen an bestimmte Projekte
haben und durch einen Finanzierungsbeitrag an Christos großen Projekten betei-
ligt sein wollten.

Das Prinzip des Verpackens, Verhüllens und Verbergens (ohne die Objekte jedoch
völlig unkenntlich zu machen) ließ eine verblüffende Vielseitigkeit zu. Werke wie
Paket auf einem Tisch (1961, Abb. S. 23), *Verhüllter Stuhl* (1961) oder *Verhülltes Mo-
torrad* (1962) waren teils in blickdichtes Gewebe, teils in halbtransparentes Material
eingehüllt, zum Teil aber auch sowohl in das eine wie in das andere. Die Objekte
konnten entweder nur teilweise verhüllt sein oder natürlich auch ganz, so daß der
Inhalt nicht sichtbar und nicht zu erahnen war (*Paket*, 1961, Abb. S. 23). Für das
künstlerische Prinzip, das von den Christo-Kritikern als geistlos, von seinen Anhän-
gern dagegen als faszinierend erachtet wird, fand der Christo-Biograph David Bour-
don die perfekte Formel: »Enthüllen durch Verbergen.«

Hier liegt tatsächlich der Schlüssel. In den 35 Jahren seit den bescheidenen
Anfängen in Paris haben die Christos alles Erdenkliche verhüllt – von Blechdosen
bis hin zu einem australischen Küstenstreifen – und damit ein Lebenswerk geschaf-
fen, das, wie wir noch sehen werden, weit über das Verpacken und Verhüllen hin-
ausgegangen ist und dessen einziger gemeinsamer Nenner die Verwendung von
Stoff ist. Sein Werk hat den Menschen »eines der unheimlichsten visuellen Spekta-
kel unserer Zeit« (Bourdon) vor Augen geführt und die Christos selbst zu Berühmt-
heiten werden lassen. Nicht, daß die Prominenz als solche von Interesse wäre: Der
Ruhm des Christos ist jedoch der Lohn für das unerschütterliche Festhalten an ihrer
Vision.

In Christos Pariser Jahren wurde die Kunstszene von den »Nouveaux Réalistes«
dominiert, der 1960 von Pierre Restany gegründeten Künstlergruppe der Neuen
Realisten. Christos Zugehörigkeit zu dieser Gruppe wurde immer wieder in Frage
gestellt, nicht zuletzt von ihm selbst. Die acht Gründungsmitglieder und Mitunter-
zeichner des Originalmanifests, waren Yves Klein, Martial Raysse, François Dufrê-
ne, Raymond Hains, Jacques de la Villeglé, Jean Tinguely, Arman und Daniel Spoer-
ri. Gérard Deschamps, Mimmo Rotella, Niki de Saint-Phalle, César und Christo
selbst, die später mit dieser Gruppe in Verbindung gebracht wurden, hatten das
Pariser Manifest nie unterzeichnet. Obwohl er der Gruppe formell nicht angehörte,
beteiligte sich Christo an den Ausstellungen der »Nouveaux Réalistes« 1963 in
München und später in Mailand. Pierre Restany hat behauptet, diese Ausstellungs-
beteiligungen gäben seine Mitgliedschaft zu erkennen. Christo selbst widerspricht
dieser Behauptung, und Bourdon schreibt in seiner Biographie, Christo sei nur
»marginal und kurz« beteiligt gewesen. Obwohl er sich auch an zahlreichen ande-
ren Gruppenausstellungen beteiligte, wird er, nach Ansicht der Christos irrtümlich,
auch heute noch den dreizehn Mitgliedern der »Nouveaux Réalistes« zugerechnet,
und tatsächlich beteiligte er sich auch noch sehr viel später an Ausstellungen der

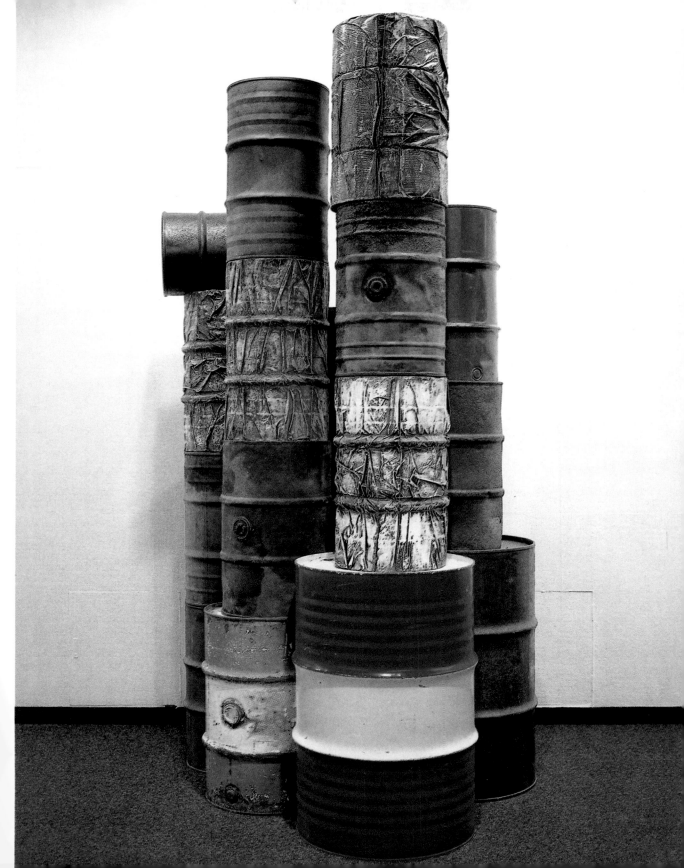

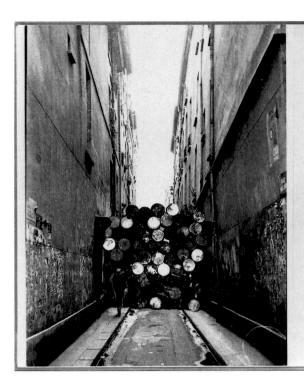

PROJET DU MUR PROVISOIRE DE TONNEAUX METALLIQUES
(Rue Visconti, Paris 6)

Entre la rue Bonaparte et la rue de Seine, la rue Visconti, à sens
unique, longue de 140 m., a une largeur moyenne de 3m. Elle se termi-
ne au numéro 25 à gauche et au 26 à droite.
Elle compte peu de commerces: une librairie, une galerie d'art mo-
derne, un antiquaire, un magasin d'électricité, une épicerie... "à l'an-
gle de la rue Visconti et de la rue de Seine le cabaret du Petit More
(ou Maure) a été ouvert en 1618. Le poète de Saint-Amant qui le fré-
quentait assidûment y mourut. La galerie de peinture qui remplace la
taverne a heureusement conservé la façade, la grille et l'enseigne du
XVII ème. siècle" (p.134, Rochegude/Clébert - Promenade dans les rues
de Paris, Rive gauche, édition Denoël).
Le Mur sera élevé entre les numéros 1 et 2, fermera complètement
la rue à circulation, coupera toute communication entre la rue Bonapar-
te et la rue de Seine.
Exclusivement construit avec les tonneaux métalliques destinés au
transport de l'essence et de l'huile pour voitures, (estampillés de
marques diverses: ESSO, AZUR, SHELL, BP et d'une contenance de 50 l.
ou de 200 l.) le Mur, haut de 4 m., a une largeur de 2,90 m. 8 tonneaux
couchés de 50 l., ou 5 tonneaux de 200 l., en constituent la base.
150 tonneaux de 50 l., ou 80 tonneaux de 200 l. sont nécessaires à
l'éxécution du Mur.
Ce "rideau de fer" peut s'utiliser comme barrage durant une période
de travaux publiques, ou servir à transformer définitivement une rue
en impasse. Enfin son principe peut s'étendre à tout un quartier, voir
à une cité entière.

CHRISTO
Paris, Octobre 1961

Projekt für eine temporäre Mauer aus Ölfässern, Rue Visconti, Paris
Collage, 1961
Zwei Fotografien und ein maschinengeschriebener Text, 24 x 40,5 cm

»Die Rue Visconti ist eine Einbahnstraße zwischen der Rue Bonaparte und der Rue de Seine. Sie ist 140 Meter lang, und ihre durchschnittliche Breite beträgt 3 Meter. Die Straße endet bei Nummer 25 auf der linken und bei Nummer 26 auf der rechten Seite. Es gibt einige Läden. [...] An der Ecke Rue Visconti/Rue de Seine wurde 1618 das Cabaret du Petit More (bzw. Maure) eröffnet. [...] Die Kunstgalerie, die sich jetzt an dieser Stelle befindet, hat die ursprüngliche Fassade und das Schild aus dem 17. Jahrhundert glücklicherweise behalten. [...] Die Mauer soll zwischen den Hausnummern 1 und 2 errichtet werden und die Straße vollständig für den Verkehr sperren; alle Verbindungen zwischen der Rue Bonaparte und der Rue de Seine werden abgeschnitten. [...] Dieser Eiserne Vorhang kann bei Bauarbeiten in der Straße als Absperrung dienen oder die Straße in eine Sackgasse verwandeln. Schließlich kann das Prinzip dieser Barrikade auf einen ganzen Bereich oder eine ganze Stadt ausgedehnt werden.
CHRISTO
Paris, Oktober 1961«

Gruppe – in Nizza (Juli-September 1981) und im Musée d'Art Moderne de la Ville de Paris (Mai-September 1986).

1961 hatte er seine erste Einzelausstellung in der Galerie Haro Lauhus in Köln, wo er seine ersten Faßkonstruktionen im Freien zeigte. Die lebensprühende Kunstszene, für die Köln heute bekannt ist, war schon damals im Entstehen begriffen, und Christo begegnete dort John Cage, Nam June Paik und Mary Bauermeister wie auch seinem ersten Sammler, dem Industriellen Dieter Rosenkranz. Die *Dockside Packages, Köln, Hafen* (1961, Abb. S. 20) und *Gestapelten Ölfässer* wurden parallel zu dieser Ausstellung in und für Köln geschaffen. Die am Kölner Rheinufer errichteten *Dockside Packages* bestanden aus verschiedenen, mit Zeltplanen überdeckten und mit Seilen vertäuten Stapeln aus Pappkartonfässern in Industriepapierrollen. Die *Gestapelten Ölfässer* waren genau das, was der Titel besagt: Die Fässer waren, wie schon in Paris, längsseitig liegend aufeinandergestapelt. Für beide Werke wurde Material verwendet, das im Kölner Rheinhafen schon vorhanden war und nur neu arrangiert werden mußte. Dies war die erste gemeinsame Arbeit von Christo und Jeanne-Claude.

David Bourdon bemerkte in seiner Christo-Biographie, daß die großen Assemblagen aus Ölfässern, die Christo am Kölner Rheinufer errichtete, von den Stapeln aus Fässern, wie sie in allen Häfen zu finden sind, kaum zu unterscheiden waren, daß er jedoch seine Materialien tatsächlich gestalterisch zusammengesetzt und Winden, Kräne und Traktoren zu Hilfe genommen hatte, um sie nach seinen Vorstellungen zu arrangieren. Wenn gelegentlich von einem minimalistischen Element in der Kunst von Christo und Jeanne-Claude gesprochen wird, dann ist genau dieser Aspekt gemeint. Normalerweise gehört es zum Selbstverständnis eines Künstlers, sowohl in seiner Auswahl aus der vorgefundenen Wirklichkeit als auch in seinem Umgang mit dem gewählten Material völlig frei zu sein. Seit Beginn ihrer künstlerischen Laufbahn gehören die Christos zu denen, die diese künstlerische Vorstellung in Frage

*Projekt für ein verhülltes öffentliches
Gebäude*, 1961
Collagierte Fotografien von Harry Shunk und
ein Text von Christo, 41,5 x 25 cm

»I. Allgemeine Bemerkungen:
Das Gebäude befindet sich auf einem weiten
und symmetrischen Platz.
Ein Gebäude mit einer rechteckigen Basis,
ohne eine Fassade. Das Gebäude wird voll-
ständig abgeschlossen sein – das heißt auf je-
der Seite verhüllt. Der Zugang wird unterir-
disch erfolgen, etwa 15 oder 20 Meter vom
Gebäude entfernt. Die Verhüllung des Gebäu-
des erfolgt mit beschichteten Segeltuch- und
verstärkten Kunststoffbahnen von einer durch-
schnittlichen Breite von 10 bis 20 Metern so-
wie mit Stahl- und mit gewöhnlichen Seilen.
Mit Hilfe der Stahlseile können wir die Punkte
erhalten, die dann zur Verhüllung des Ge-
bäudes verwendet werden können. Die Stahl-
seile machen eine Einrüstung überflüssig. Um
das gewünschte Ergebnis zu erhalten, sind
etwa 10.000 Quadratmeter Segeltuch, 20.000
Meter Stahlseil und 80.000 Meter Seil erfor-
derlich.
Dieses Projekt für ein verhülltes Gebäude
kann verwendet werden als:
I. Sporthalle mit Schwimmbecken, Fußballsta-
dion und olympisches Stadion oder als Eis-
bahn oder Eishockeyspielfeld.
II. Konzerthalle, Planetarium, Konferenzsaal
oder als experimentelles Testgelände.
III. historisches Museum oder als Museum für
alte oder moderne Kunst.
IV. Parlamentsgebäude oder als Gefängnis.
CHRISTO
Oktober 1961, Paris«

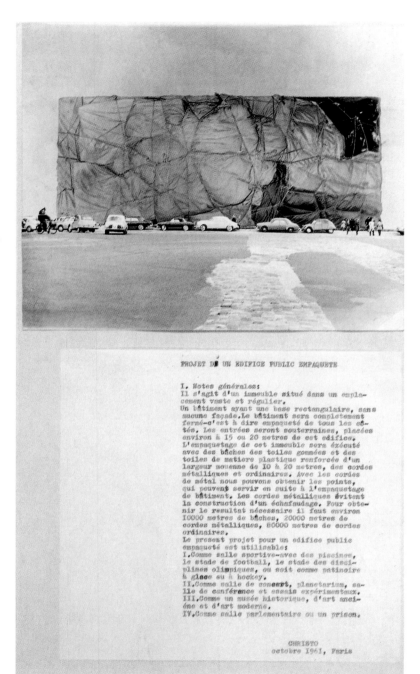

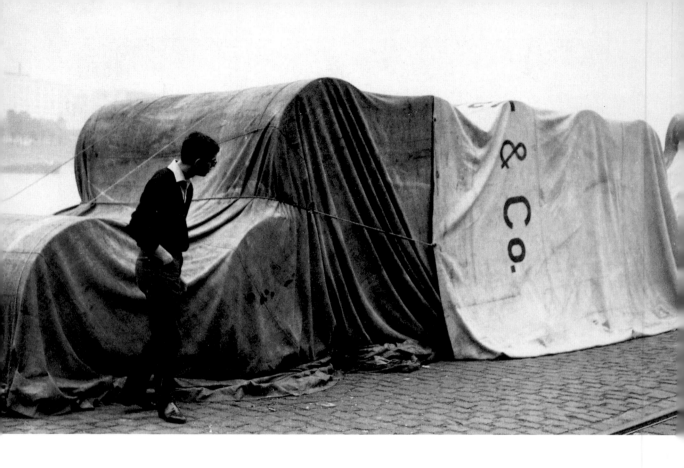

Christo vor seinen *Dockside Puckages, Köln, Hafen*, 1961

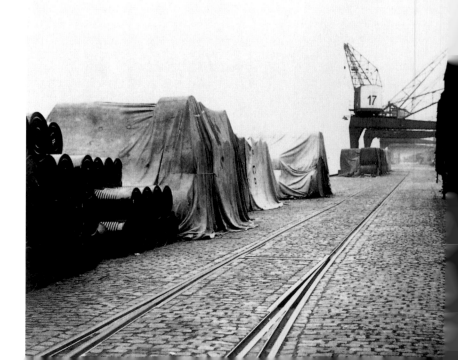

Dockside Packages, Köln, Hafen,
1961 (Detail)
Papierrollen, Segeltuch und Seil,
480 x 180 x 960 cm

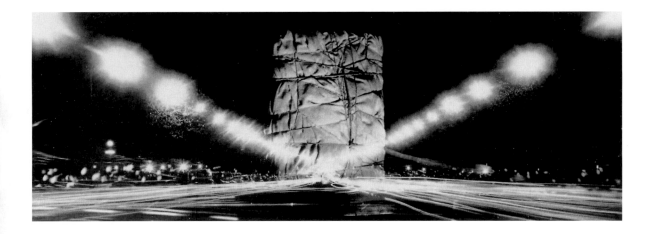

gestellt haben; mit größter Selbstverständlichkeit haben sie immer auf das zurückgegriffen, was an Ort und Stelle vorhanden war, ohne größere Eingriffe vorzunehmen.

1961 war natürlich auch das Jahr, in dem, am 13. August, mit dem Bau der Berliner Mauer begonnen wurde. Christo – selbst ein Flüchtling aus einem kommunistischen Land und ein Staatenloser ohne Paß – war bis ins Innerste aufgewühlt und voller Zorn über diese Maßnahme des Ostberliner Regimes. Als er im Oktober 1961 aus Köln nach Paris zurückkehrte, begann er mit den Vorbereitungen für seine persönliche Antwort auf den Bau der Mauer, die *Mauer aus Ölfässern – Eiserner Vorhang* (1961–1962, Abb. S. 14). Die Christos schlugen vor, die Rue Visconti, eine enge Einbahnstraße am linken Seineufer, mit 240 Ölfässern zu versperren, und erarbeiteten eine detaillierte Beschreibung des Projekts (Abb. S. 18).

Die Erarbeitung von schriftlichem Dokumentationsmaterial, begleitet von Fotocollagen und logistischen Analysen, ist im Laufe der Jahre – in dem Maße, wie die Projekte der Christos anspruchsvoller und ehrgeiziger geworden sind – immer komplexer geworden. Die Ziele, denen diese Dokumentationen dienen, sind jedoch im wesentlichen die gleichen geblieben: Es geht darum, die für die Genehmigung eines Projekts zuständigen Behörden zu überzeugen und, wie einige Kommentatoren angeführt haben, auch darum, die technischen, gesellschaftlichen oder umweltpolitischen Aspekte der Projekte zu betonen. Im Falle des Projekts *Mauer aus Ölfässern – Eiserner Vorhang* wurde das erste Ziel nicht erreicht: Die Genehmigung wurde verweigert. Jahre später, als er anläßlich des Endes der Dada- und Surrealismus-Ausstellung im Museum of Modern Art am 8. Juni 1968 die 53. Straße mit 441 Fässern verbarrikadieren wollte, war ihnen erneut kein Glück beschieden: Verschiedene New Yorker Behörden weigerten sich, die erforderlichen Genehmigungen zu gewähren.

Die Christos ließen sich davon jedoch nicht abschrecken und führten ihr Projekt *Mauer aus Ölfässern – Eiserner Vorhang* ohne behördliche Genehmigung durch. Am 27. Juni 1962 blockierte Christo die Rue Visconti – wo in früheren Zeiten Künstler und Schriftsteller wie Racine, Delacroix und Balzac gelebt hatten – mit 240 Ölfässern, deren Zustand (Anstrich, Firmenname und Roststellen) unverändert belassen wurde. Christo trug jedes dieser Fässer selbst. Die Helfer – Spezialisten, aber auch ungelernte Arbeitskräfte –, die an den spektakulären Kunstprojekten der späteren Jahre scharenweise beteiligt waren, fehlten bei dieser Nacht-und-Nebel-Aktion. Die Barrikade maß 4,3 x 3,8 x 1,7 Meter und sperrte die Straße für den Verkehr, wie Christo es konzipiert hatte.

Verhülltes Gebäude, Projekt (Detail), 1963
Fotomontage

Man Ray
Das Rätsel des Isidore Ducasse, 1920
Fotografie
Paris, Sammlung Lucien Treillard

Henry Moore
Menschenmenge, die ein verschnürtes Objekt betrachtet, 1942
Kreide, Buntstift, Aquarell und Tusche auf Papier, 43,2 x 55,9 cm
Sammlung The Late Lord Clark of Saltwood, Courtesy. The Henry Moore Foundation

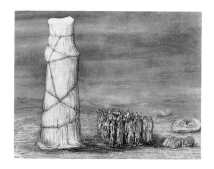

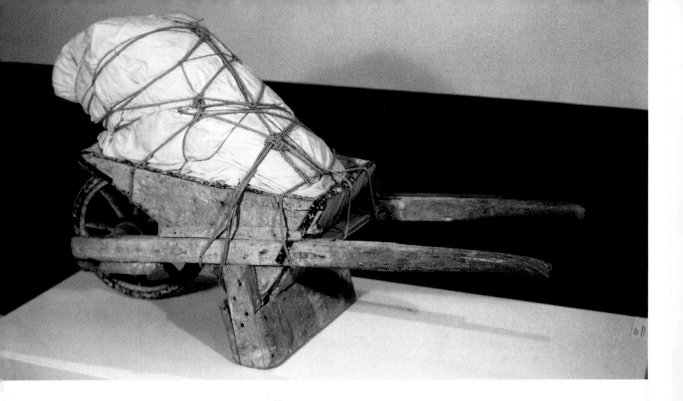

Paket auf einer Schubkarre, 1963
Tuch, Holz, Seil, Metall und Schubkarre aus
Holz, 89 x 152,5 x 58,5 cm
New York, The Museum of Modern Art

ABBILDUNG SEITE 23 LINKS:
Paket auf einem Tisch, 1961
Holz, Stoff und Seile, 124 x 61,5 x 30 cm

ABBILDUNG SEITE 23 RECHTS:
Verhüllte Verkehrsschilder, 1963
Verkehrsschilder aus Holz, Stahlständer,
Laterne, Kette, Stoff, Seil und Jute,
181 x 62,5 x 47 cm
Künzelsau, Museum Würth

ABBILDUNG SEITE 23 UNTEN:
Paket, 1961
Stoff und Seil auf Holz, 84 x 137 x 20,3 cm
New York, The Museum of Modern Art

Wie vorherzusehen war, wurden die Christos auf der Polizeiwache verhört – doch
es wurde keine Anklage erhoben. Ob die Passanten die Barrikade tatsächlich mit der
Berliner Mauer in Verbindung brachten, ist ein strittiger Punkt. Damals fanden in
Paris viele Demonstrationen gegen den Krieg in Algerien statt, und die Genehmi-
gung war möglicherweise deshalb verweigert worden, weil die Beamten Christos
Projekt als einen Protest gegen diesen Krieg mißverstanden hatten. Nichtsdestowe-
niger hatten die Christos jedoch der Kunst im öffentlichen Raum zu einem Durch-
bruch verholfen: Sie hatten sich gegebener, nie zuvor als »kunstwürdig« erachteter
Fakten bedient – einer Straße, der Ölfässer und sogar der Anwesenheit der Men-
schen auf der Straße –, um ein temporäres Kunstwerk zu schaffen. In der postmo-
dernen Kunstauffassung der Christos ist die Betonung des Temporären, des Transi-
torischen, immer ein wesentliches Element gewesen.

Schon sehr früh faßte Christo ehrgeizige, großformatige Projekte ins Auge. Im
Jahre 1961 entstand sein *Projekt für ein verhülltes öffentliches Gebäude* (Abb. S. 19).
Christo stellte Fotocollagen zusammen und verfaßte eine Projektbeschreibung:
»Das Gebäude befindet sich auf einem weiten und symmetrischen Platz. Ein Ge-
bäude mit einer rechteckigen Basis, ohne eine Fassade. Das Gebäude wird vollstän-
dig abgeschlossen sein – das heißt, auf jeder Seite verhüllt. Der Zugang wird unter-
irdisch erfolgen, etwa 15 oder 20 Meter vom Gebäude entfernt. Die Verhüllung des
Gebäudes erfolgt mit beschichtetem Segeltuch- und verstärkten Kunstoffbahnen
von einer durchschnittlichen Breite von 10 bis 20 Metern.« Kurz darauf machte
Christo seine ersten Vorschläge, bestimmte öffentliche Gebäude zu verhüllen – die
Ecole Militaire in Paris und den Arc de Triomphe –, doch keines dieser Projekte
wurde realisiert. Für die Verhüllung der Ecole Militaire sollten Zeltplanen, Stahlsei-
le (um das Gebäude nicht einrüsten zu müssen) und starke Hanf-Seile verwendet
werden. In seiner Projektbeschreibung gab Christo verschiedene Verwendungs-
zwecke für die Verhüllung an: als Schutzbedeckung bei Wartungs- oder Reinigungs-
arbeiten, als Schauplatz für ein monumentales »Son et lumière«-Spektakel, als Ver-

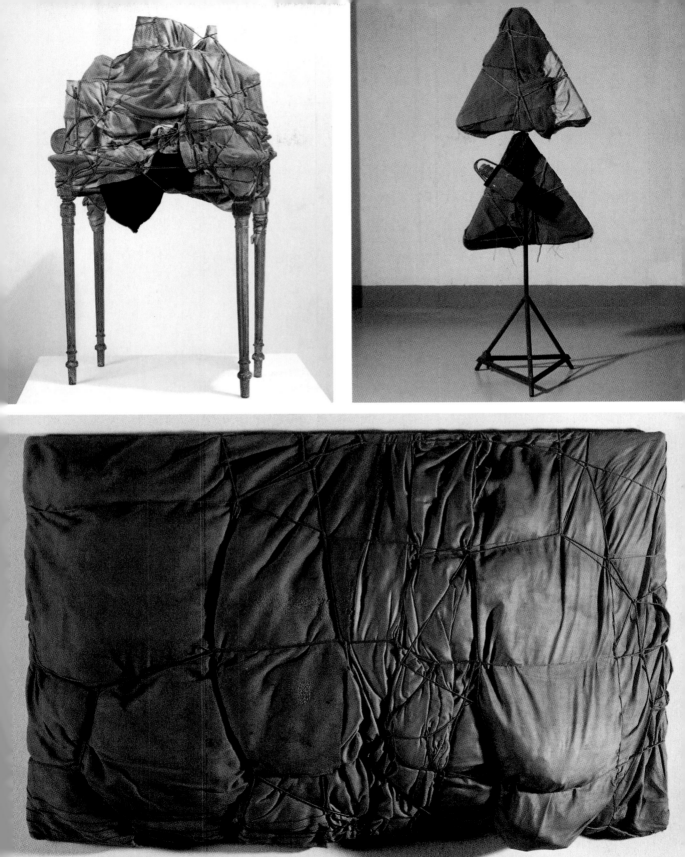

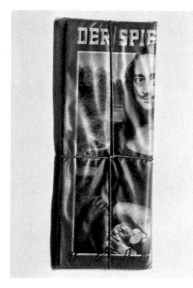

Verhüllte Zeitschrift Der Spiegel, 1963
Zeitschrift »Der Spiegel«, Polyethylenfolie
und Schnur, 30 x 13 x 2,5 cm
New York, Sammlung Jeanne-Claude Christo

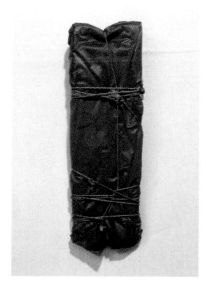

Verhüllte Zeitschrift, 1963
Zeitschrift, Polyethylenfolie und Schnur,
40 x 13 x 3,5 cm
New York, Sammlung Samuel und
Ronnie Heyman

ABBILDUNG SEITE 25:
Verhülltes Porträt Jeanne-Claude, 1963
Mit Polyethylenfolie und Schnur verhülltes
Ölgemälde, 75 x 55 x 4 cm

packungseinrüstung, falls das Gebäude einmal abgerissen werden sollte. Der Argwohn der Behörden angesichts solcher Vorschläge hing offenkundig damit zusammen, daß sie einfach nicht wußten, wie ernst sie den Künstler tatsächlich nehmen konnten.

Nur wenige Künstler vor Christo haben ein Interesse an Verhüllungen gezeigt. Henry Moores Zeichnung *Menschenmenge, die ein verschnürtes Objekt betrachtet* (1942, Abb. S. 21) und Man Rays Fotografie *Das Rätsel des Isidore Ducasse* (1920, Abb. S. 21) sind als mögliche Inspirationsquellen genannt worden, doch nach Christos eigener Aussage hatte er schon seit geraumer Zeit mit seinen Verhüllungen begonnen, als er diese Werke zum ersten Mal sah. Die Frage ist ohnehin kaum von Belang: Selbst wenn es tatsächlich einen Zusammenhang zwischen Christos Verhüllungsarbeiten und diesen beiden »Vorläufern« gäbe, so haben doch viele der bedeutenden späteren Projekte der Christos – der *Valley Curtain, Rifle, Colorado* (1970–1972, Abb. S. 45) oder der *Running Fence* (1972–1976, Abb. S. 49), die *Surrounded Islands* (1980–1983, Abb. S. 54) oder *The Umbrellas, Japan – USA* (1984–1991, Abb. S. 70/71) – mit den Verhüllungsprojekten im engeren Sinne nur noch das Interesse an der Arbeit mit Stoff gemein. Und auch in *The Gates* und *Over the River* (Abb. S. 92), zwei noch in Planung befindlichen Projekten, liegt der Schwerpunkt nicht auf der Verhüllung, sondern darauf, mit Hilfe der natürlichen Umgebung und des Stoffs, der Bewegungs- und Lichteffekte neue Formen und Bildkonzeptionen hervorzubringen. Die Christos erklärten mir ihr ästhetisches Konzept folgendermaßen: »Die traditionelle Skulptur schafft ihren eigenen Raum. Wir nehmen einen Raum, der nicht zur Skulptur gehört, und machen daraus Skulptur. Das ist vergleichbar mit dem, was Claude Monet mit der Kathedrale in Rouen gemacht hat. Claude Monet ging es nicht etwa darum zu sagen, die gotische Kathedrale sei gut oder schlecht, aber er konnte die Kathedrale in Blau, Gelb und Lila sehen.«

Die Christos haben eine enorme Energie in die Entwicklung dieses ästhetischen Konzepts investiert, darin, ihren eigenen künstlerischen Weg zu finden. Paris war auf diesem Weg nur eine Zwischenstation, und es ist kein Zufall, daß die Christos – der Flüchtling aus Bulgarien und die in Marokko geborene Französin – sich schließlich in den Vereinigten Staaten niederließen, im sprichwörtlichen Schmelztiegel New York. Christo in einem Gespräch mit der Zeitschrift »Balkan«: »1964 war mir bereits klar, daß ich nach Amerika gehen mußte, weil sich dort die Dinge schon entwickelten. Schon 1962 hatte mir der berühmte Kunsthändler Leo Castelli in Paris gesagt, mein Platz sei in New York.« Christo fand und ging seinen Weg, und am Ende dieses Weges standen Kunstwerke, die den weisen Ausspruch G. K. Chestertons bestätigen: »Jedes Kunstwerk hat ein unabdingbares Merkmal: das Zentrum des Werks ist einfach, so kompliziert die Ausführung auch sein mag.« Die Kritiker – die wohl- und übelgesinnten –, die sich immer nur mit der Logistik von Christos Kunst aufhalten, sollten das beherzigen.

Vom ästhetischen Gesichtspunkt aus betrachtet, muß noch ein weiteres Problem angesprochen werden: Die Christos vertrauen allein auf die Schönheit eines Kunstwerks. Diese Haltung impliziert eine Gleichgültigkeit Konzeptionen gegenüber, nach denen die Kunst auch eine wie auch immer geartete gesellschaftliche, politische, ökonomische, umweltpolitische, moralische oder philosophische Bedeutung hat. Oder, um es anders zu sagen: Wenn die Christos sich damit zufriedengeben, daß das Kunstwerk einfach nur »existiert«, statt etwas zu »bedeuten«, wenn sie die Kunst also als Selbstzweck betrachten, sind sie dann nicht dem »L'art pour l'art«-Lager zuzuordnen? Wenn auch die Feststellung richtig ist, daß Christo und Jeanne-Claude einige der »L'art pour l'art«-Überzeugungen teilen, so muß doch vor allem auch betont werden, daß es ihnen ausdrücklich darum geht, möglichst viele Menschen aus allen Schichten in ihre Projekte einzubeziehen und ihnen ein ästhetisches Erlebnis zu ermöglichen.

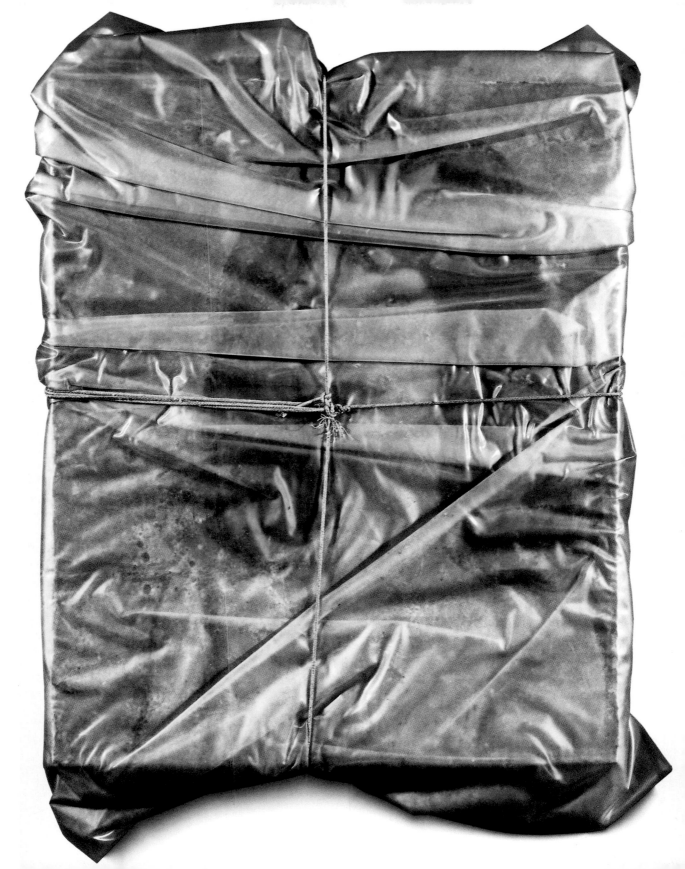

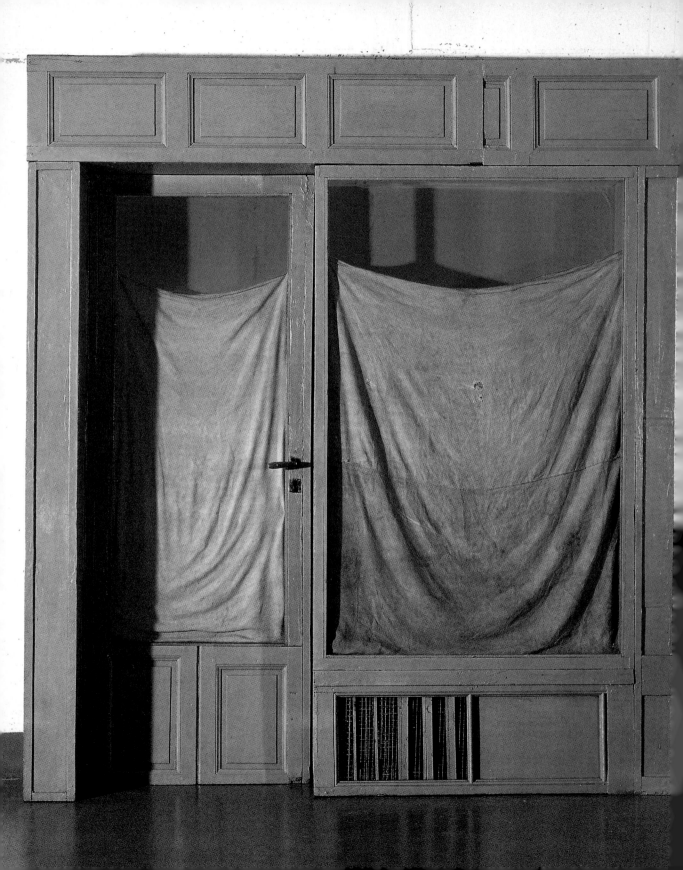

»Huldigungen an die künstlerische Freiheit«
Ladenfronten, Luftpakete, verhüllte Museen

Das Jahr 1964 markierte einen weiteren Neuanfang in Christos Leben: Zusammen mit Jeanne-Claude und ihrem vierjährigen Sohn Cyril tat er den Schritt, zu dem Castelli ihn gedrängt hatte: Er zog nach New York, der Stadt, die inzwischen Paris als Welthauptstadt der Kunst den Rang abgelaufen hatte. Zunächst wohnten sie im Chelsea Hotel, der berühmten New Yorker Unterkunft für Künstler, Schriftsteller und Komponisten.

Bald schon lebten Christo und Jeanne-Claude in einem Loft in Downtown Manhattan. Das Geld für die Instandsetzung borgten sie sich von einem alten Freund. Als Sicherheit für ihre Hotelrechnung überließen sie Stanley Bard, dem Besitzer des Chelsea, eines der Ladenfrontprojekte, die Christo in New York in Angriff genommen hatte. Die Schulden waren in acht Monaten beglichen, doch das Werk blieb als Leihgabe im Chelsea. Etwa zwanzig Jahre später kamen die Christos und der Hotelinhaber überein, es dem Israel Museum in Jerusalem als Schenkung zu übergeben.

Bei den *Ladenfronten*, von denen die ersten im Chelsea Hotel entstanden, handelte es sich um in verschiedenen Farben bemalte Kaufladenfassaden aus Holz in voller Größe. Zu dieser Werkgruppe gehören auch verschiedene, teils als Vorstudien dienende, teils viel später entstandene Zeichnungen und Collagen. Die unmittelbaren Vorläufer der *Ladenfronten* waren die gläsernen Schaukästen, an denen der Künstler schon 1963 in Paris gearbeitet hatte. Christo kleidete die Innenseiten der Schaufenster und der Glastüren mit Stoff und Packpapier aus, und manchmal wurde das Innere elektrisch beleuchtet. Die *Ladenfronten* waren rätselhafte »architektonische« Gebilde, schwer zu deuten und von außerordentlicher Schönheit. Mit ihrer sanften Melancholie und Einsamkeitsstimmung erinnerten sie an das Werk des amerikanischen Malers Edward Hopper oder an die Kästen Joseph Cornells. Sie konfrontierten den Betrachter mit einem undurchdringlich wirkenden Geheimnis. Christo verwendete für diese Objekte Plexiglas, alte Türen und Holzplanken vom Sperrmüll, später auch verzinktes Metall und Aluminium. Die *Grüne Ladenfront* wurde 1964 in der Leo Castelli Gallery in New York ausgestellt (die Arbeit befindet sich heute im Besitz des Historischen Museums, Washington D.C.) und weitere Ladenfronten waren im selben Jahr im Stedelijk van Abbe Museum im niederländischen Eindhoven zu sehen. Christo beschäftigte sich vier Jahre lang mit dieser Werkgruppe. Seine größte Ladenfront, ein *Ladenfront-Korridor*, wurde 1968 auf der »documenta IV« in Kassel gezeigt.

Ebenfalls Mitte der sechziger Jahre entstanden die drei *Air Packages*. Eines dieser *Luftpakete* war das größte luftgefüllte Objekt, das je ohne ein stützendes Gerüst verwirklicht werden konnte. Das erste *Luftpaket* entstand anläßlich der Ausstellung in Eindhoven; es maß 5 Meter im Durchmesser und bestand aus Polyethylen, gummierter Leinwand, Seil, Stahlseilen – und natürlich aus Luft. Das zweite hatte ein Volumen von 1.200 Kubikmetern und wurde im Oktober 1966 in Minneapolis unter der Leitung von Christo und Jeanne-Claude von 147 Studenten der Minneapolis School of Art realisiert (Abb. S. 31). Der Kern des *Luftpakets* bestand aus vier ein-

Schaufenster, 1965
Verzinktes Metall, Plexiglas und Stoff,
213,5 x 122 x 9,5 cm

ABBILDUNG SEITE 26:
Lilafarbene Ladenfront, 1964
Holz, Metall, Emailfarbe, Stoff, Plexiglas,
Papier und elektrisches Licht,
235 x 220 x 35,3 cm

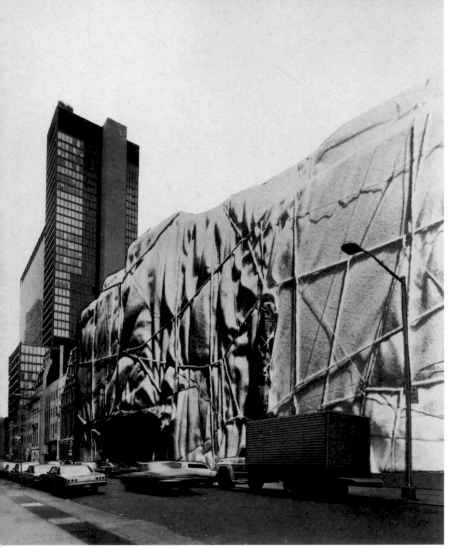

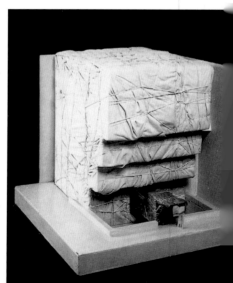

zeln versiegelten Höhenforschungsballons der US-Armee, je 5,50 Meter hoch, mit einem Durchmesser von 7,62 Metern. Außerdem enthielt das *Luftpaket* 2.800 farbige Ballons mit einem mittleren Durchmesser von 70 Zentimetern. All diese Ballons wurden aufgeblasen, versiegelt und dann in eine 740 Quadratmeter große, klare Polyethylenplane eingehüllt, die ihrerseits mit Mylar-Band versiegelt und mit 950 Metern Hanf-Seil gesichert wurde. Schließlich wurde dieses längliche Paket mit zwei Luftgebläsen ganz mit Luft gefüllt.

Wegen stürmischen Wetters untersagte die Luftfahrtbehörde den geplanten Aufstieg in die Luft; der Hubschrauber durfte das *Luftpaket* nur sechs Meter hoch vom Boden heben. Der Hubschraubereinsatz wurde von Helen und David Johnson, Freunde der Christos und Sammler ihrer Werke, finanziert; als Gegenleistung erhielten sie eine Originalzeichnung. Die restlichen Projektkosten wurden durch eine Edition von 100 *Verhüllten Kartons* gedeckt, die im Gegensatz zu Christos anderen Verhüllungsobjekten wie ganz normale Päckchen aussahen. Diese Päckchen wurden den Mitgliedern der Contemporary Arts Group des Walker Art Center per Post zugestellt, und diejenigen, die ihr Päckchen gedankenlos öffneten, entdeckten in dem

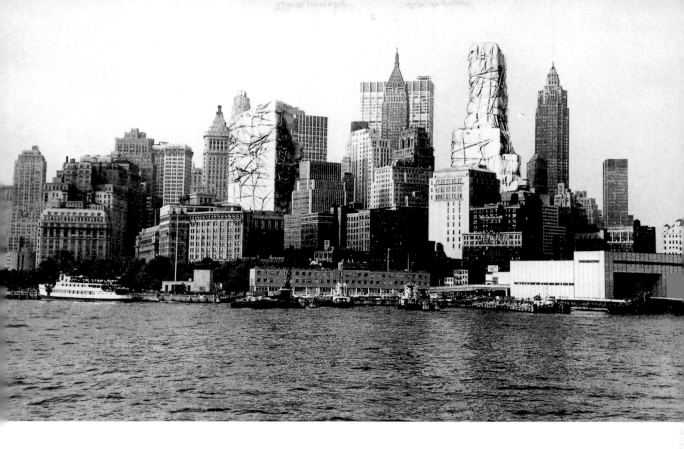

Karton ein signiertes und numeriertes Zertifikat, worauf zu lesen war, daß sie soeben ein Kunstwerk zerstört hatten. Mit solchen Aktionen lag Christo ganz im Trend der oftmals provokativen progressiven Kunst Mitte der sechziger Jahre.

Das dritte Luftpaket mit dem Titel *5.600-Kubikmeter-Paket* (1967–1968, Abb. S. 33) erregte in der Öffentlichkeit die größte Aufmerksamkeit; es wog 6.350 Kilogramm. Die heißversiegelte Hülle aus einer seilverschnürten, 2.000 Quadratmeter großen Trevira-Plane befand sich in einem Netz aus Seil – Gesamtlänge 3,5 Kilometer –, das von professionellen Taklern angefertigt und mit 1.200 Knoten gesichert worden war. Viele weitere Zahlen und technische Details könnten noch angeführt werden. Das Werk der Christos lädt zu einer statistischen Auswertung geradezu ein, und das regulierbare Zentrifugalgebläse, das einen gleichbleibenden Luftdruck sicherte, oder der Benzingenerator, der für den Fall eines Stromausfalls bereitgehalten wurde, sollten in einer Beschreibung dieses Projekts natürlich nicht unerwähnt bleiben. Immerhin liegt die Bedeutung der Christos nicht zuletzt darin, daß sie den herkömmlichen Kunstbegriff beharrlich in Frage stellen und ständig neue Bezugspunkte diskutieren. Dieser Aspekt beinhaltet zwangsläufig etwas Absurdes. Wer sich mit Leonardo, Rembrandt oder van Gogh befaßt muß nur auf Sachverhalte wie Leinwandgröße oder Pigmentstruktur eingehen. Für ein Verständnis früherer Kunst ist es unerheblich zu wissen, wie viele Leute mithelfen müssen, um ein Gemälde an einer Museumswand anzubringen. Die Christos jedoch bringen das ästhetische Klima, in dem das Publikum ihr Werk verstehen und aufnehmen kann, selbst hervor, und auf stille Weise insistieren sie somit, daß technische und statistische Details von wesentlicher Bedeutung für ihre Projekte sind – worin sie von ihren Kritikern mit schönster Regelmäßigkeit bestärkt werden. Analogien zur Rockmusik und generell zur postmodernen Kunst und Unterhaltung drängen sich auf: Im theoretischen Dis-

Verhüllte Gebäude in Lower Manhattan,
Projekt für den Broadway Nr. 2 und den
Exchange Place Nr. 20
Fotomontage (Ausschnitt aus einer Collage),
1964–1966, 57 x 75 cm
New York, Privatsammlung

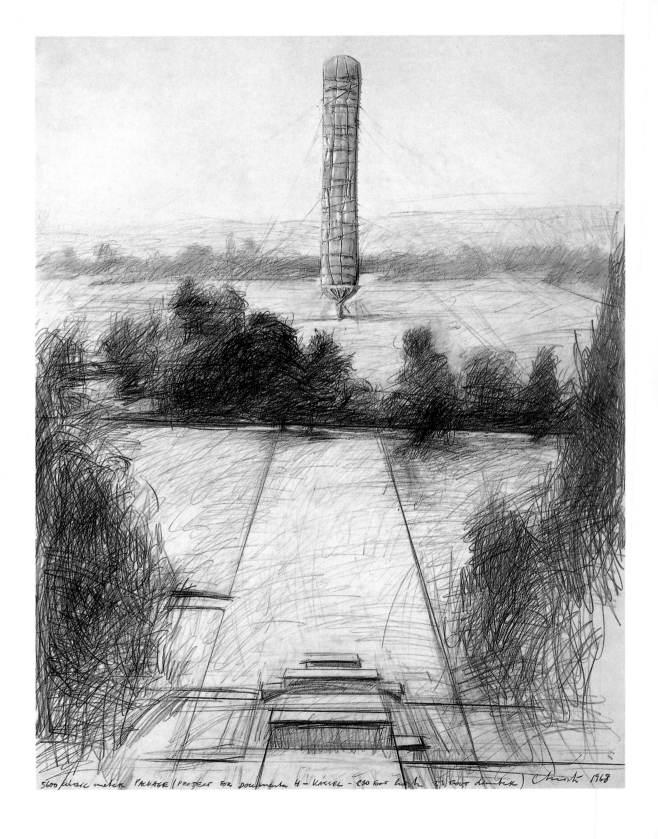

5600 cubic meter PACKAGE (PROJECT FOR DOCUMENTA 4 – KASSEL – 280 FOOT high – 33 FOOT diameter) Christo 1968

kurs über die Rockmusik nehmen Produktionswerte einen breiten Raum ein, und thematische oder inhaltliche Fragen werden gegenüber stilistischen als eher zweitrangig empfunden.

Unter der Aufsicht Christos, Jeanne-Claudes und ihres bulgarischen Chefingenieurs Dimiter Zagoroff wurde das Kasseler *Luftpaket* von zwei gewaltigen Kränen aus seiner Ruheposition auf dem Boden in seine vertikale Position in der Luft gehievt. Nach drei vergeblichen Versuchen wurde das *Luftpaket* dann am 3. August 1968 zwischen vier Uhr morgens und zwei Uhr nachmittags als einer der am heftigsten diskutierten Beiträge zur Kasseler »documenta« aufgerichtet (Abb. S. 33). Zwei Monate lang stand es in der Karlsaue vor der Orangerie.

Das Werk der Christos fand in diesen Jahren weltweite Anerkennung, insbesondere aber in Europa. 1968 machten die Künstler anläßlich des »Festivals zweier Welten« in der kleinen italienischen Bergstadt Spoleto den Vorschlag, das Teatro Nuovo zu verhüllen, ein dreistöckiges Opernhaus aus dem 18. Jahrhundert. Unter Hinweis auf die Brandschutzbestimmungen wurde dieser Vorschlag jedoch abgelehnt. Statt dessen bot man ihnen an, für die Dauer des Festivals einen 25 Meter hohen mittelalterlichen Turm und einen Barockbrunnen auf dem städtischen Marktplatz zu verpacken (Abb. S. 34). Jeanne-Claude engagierte italienische Bauarbeiter, die die beiden Bauwerke unter ihrer Aufsicht einhüllten, während Christo zur selben Zeit an der Verhüllung der Kunsthalle in Bern arbeitete. Nach drei Wochen wurden der Turm und der Brunnen wieder enthüllt, und 1972, vier Jahre später, erschienen collagierte Serigraphien zu diesem Projekt.

Daß es den Christos immer wieder gelingt, eher argwöhnischen Behörden die Zustimmung zu ihren Projekten abzuringen, ist unmittelbar auf ihr außerordentliches Kommunikationstalent und ihre Hartnäckigkeit zurückzuführen. Wie Albert Elsen einige Jahre später bemerkte: »Keine anderen Künstler in der Geschichte haben sich so viel Zeit dafür genommen, sich und ihre Kunst den Menschen in aller Welt vorzustellen. Der Erfolg ihrer Projekte beim Publikum in der Schweiz, in Westdeutschland, Australien, Italien, Frankreich, Japan, den Vereinigten Staaten und anderswo beruht nicht zuletzt auf ihrer Kontaktfreudigkeit und ihren natürlichen Gaben als Lehrer. Sie waren die ersten Künstler, die von sich aus sowohl Informations- als auch Umweltschutzberichte zusammenstellen ließen. Die meisten Künstler glauben, daß die Informationsarbeit und das unmittelbare Gespräch mit der Öffentlichkeit zuviel Zeit in Anspruch nehmen, Zeit, die auf Kosten ihrer eigentlichen künstlerischen Arbeit geht. Für Christo und Jeanne-Claude ist die verbale Auseinandersetzung mit der Öffentlichkeit ein integraler Bestandteil ihrer kreativen Tätigkeit.«

Das erste Museum Europas, das von den Künstlern verhüllt wurde – und überhaupt das erste Gebäude, das vollständig von ihnen verhüllt wurde –, war die Kunsthalle Bern (1968, Abb. S. 35). Anläßlich ihres 50. Jahrestags hatte die Kunsthalle Bern zwölf Künstler zu einer Gruppenausstellung eingeladen, und der Beitrag der Christos war dieses Verhüllungsprojekt. Christo verhüllte das Gebäude mit 2.500 Quadratmetern verstärkter Polyethylenfolie, die vom Kasseler *Luftpaket* übriggeblieben war, und befestigte sie mit etwa 3.000 Metern Seil. Elf Arbeiter brauchten dann sechs Tage, um die Verhüllung zu vollenden. Am Eingang wurde eine Öffnung belassen, damit das Gebäude, das aus Sicherheits- und Kostengründen nur eine Woche lang verhüllt blieb, auch während der Aktion betreten werden konnte.

Mehrere ähnliche Projekte waren zwar noch nicht realisiert worden, trugen aber dennoch zur wachsenden Popularität der Christos bei, die inzwischen als wegweisende, innovative Künstler ihrer Zeit Anerkennung gefunden hatten. Bei einem dieser Projekte ging es um Wolkenkratzer auf der New Yorker Wall Street, bei einem anderen um die Galleria Nazionale d'Arte Moderna in Rom und bei wieder einem anderen um den Allied Chemical Tower, das frühere Gebäude der »New York Times« am Times Square (Abb. S. 1). In diesem Fall kam es zwar zu Gesprächen mit der Unternehmensleitung, denen jedoch letzten Endes kein Erfolg beschieden war.

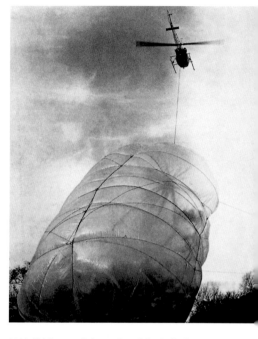

1.200-Kubikmeter-Paket, während der Aufstellung 1966
Minneapolis, Minneapolis School of Art

31

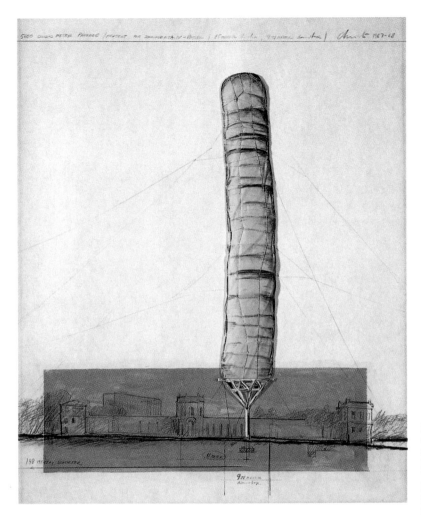

5.600-Kubikmeter-Paket, Projekt für die documenta IV, Kassel
Collage, 1967–1968
Bleistift, beschichteter Stoff, Bindfaden, Transparentpapier, Zeichenkohle, Buntstift und Karton, 71 x 56 cm
Berlin, Sammlung Herr und Frau Roland Specker

Auch zwei weitere Museumsprojekte mußten aufgegeben werden: zunächst die Verhüllung des Whitney Museum of American Art in New York (nachdem der Kurator, der das Projekt befürwortet hatte, das Museum verlassen hatte und schließlich die des Museum of Modern Art (MOMA) in New York (Abb. S. 28). In beiden Fällen waren Collagen und maßstabgerechte Modelle angefertigt worden, und das MOMA – das einen Rückzieher machte, weil die Versicherung des Museums Einwände erhob – stellte am 8. Juni 1968 Christos Vorzeichnungen, Collagen und Modelle für dieses Projekt aus.

Eine weitere Museumsverhüllung kam allerdings doch noch zustande. Jan van der Marck, Direktor des Museum of Contemporary Art in Chicago, das Christos Gebäudeverhüllungsprojekte in einer Ausstellung präsentieren wollte, bot den Christos an, dieses Museum zu verhüllen (Abb. S. 37). »Falls je ein Gebäude der Verhüllung bedurfte, dann war es das Museum of Contemporary Art in Chicago«, schrieb David Bourdon später, »ein banales einstöckiges Bauwerk mit einer unterirdischen Galerie und dem architektonischen Charme eines Schuhkartons.« Die Arbeiten begannen am 15. Januar 1969 und dauerten zwei Tage. Studenten des Art Institute of Chicago beteiligten sich daran, das Gebäude in eine 1.000 Quadratmeter große

ABBILDUNG SEITE 33:
5.600-Kubikmeter-Paket, Kassel, 1967–1968
Stoff, Seil, Stahl und Luft, 85 x 10 m

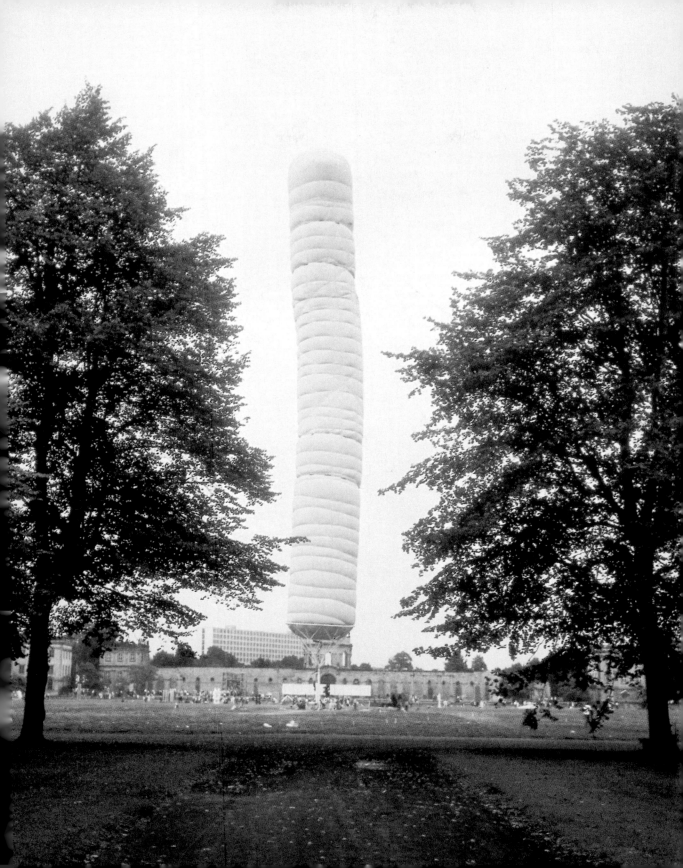

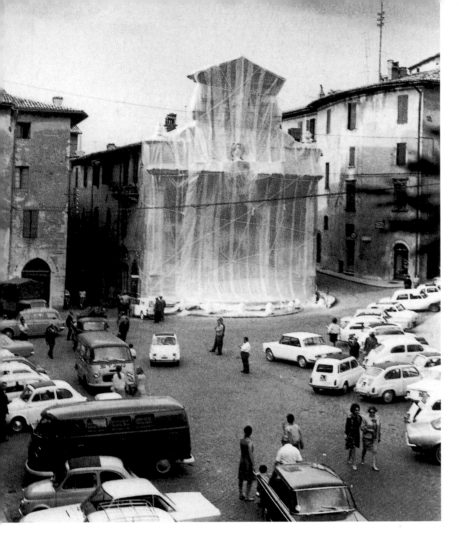

Verhüllter Brunnen, Spoleto, 1968
Polypropylengewebe und Seil

schwere Zeltplane einzuhüllen und mit 1.200 Metern Hanfseil zu verschnüren. Alle
Ein- und Ausgänge des Gebäudes blieben offen, und als Entlüftungsschlitze wurden
kleine Öffnungen in die Plane geschnitten. Die Öffentlichkeit hielt das Ergebnis für
eine Baustelle, und Christo und der Museumsdirektor wurden von allen Seiten kriti-
siert. Sherman E. Lee etwa, Direktor des Cleveland Museum in Ohio, bezeichnete
die Verhüllung als eine »Katastrophe«. Das Jahr 1968 und die Jahre darauf waren
freilich eine Zeit, in der die ausgemachten Liberalen und die ausgemachten Konser-
vativen nichts lieber taten, als über ästhetische Fragen aneinanderzugeraten, und
Christos Projekt bot dazu natürlich einen willkommenen Vorwand.

Der Leiter der Chicagoer Feuerwehr ordnete an, daß die Verhüllung innerhalb
von 48 Stunden entfernt werden müsse, doch er konnte sich mit dieser Forderung
nicht durchsetzen. Mittlerweile hatte Christo auch den Fußboden und die Treppen in
der unteren Galerie des Museums – eine Fläche von 260 Quadratmetern – verhüllt,
die für diesen Anlaß leergeräumt worden war: wieder ein neuer Aufbruch in seinem
Werk (Abb. S. 37).

In einem erstmals 1977 erschienenen Aufsatz setzte sich der Kunsthistoriker und
Ausstellungsmacher Werner Spies mit den Kritikern auseinander, die das Werk der
Christos in den späten sechziger und frühen siebziger Jahren interpretiert hatten:

ABBILDUNG SEITE 35 OBEN:
Verhüllte Kunsthalle Bern, Schweiz, 1968
Polypropylenfolie und Seil

ABBILDUNG SEITE 35 UNTEN LINKS:
Verhüllte Kunsthalle Bern, Schweiz, 1968
Polypropylenfolie und Seil

ABBILDUNG SEITE 35 UNTEN RECHTS:
*Verhüllte Kunsthalle Bern, Projekt für den
50. Jahrestag der Kunsthalle*
Collage, 1968
Bleistift, Stoff, Bindfaden, Fotografie von
Harry Shunk, Zeichenkohle und Buntstift,
71 x 56 cm
Sammlung The Lilja Art Fund Foundation

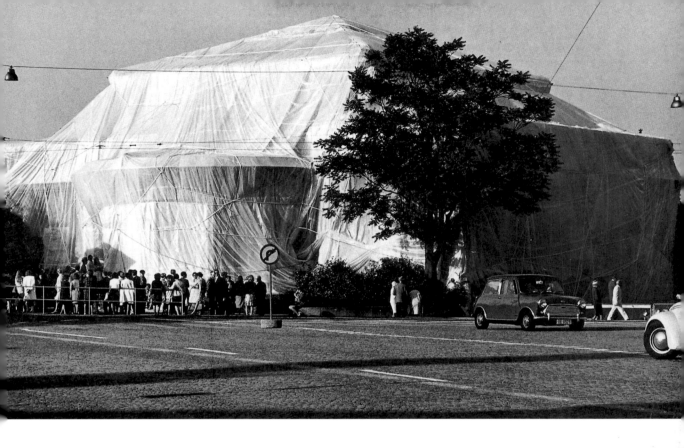

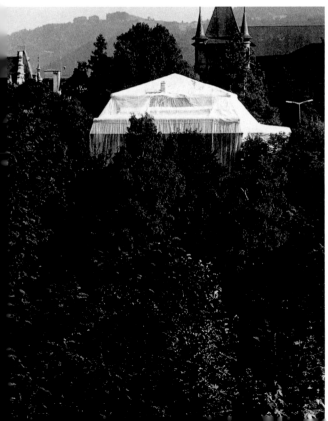

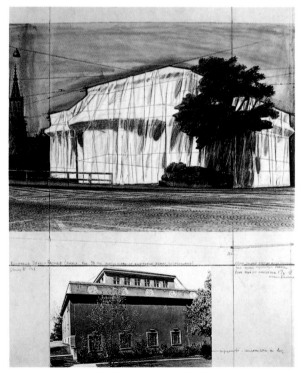

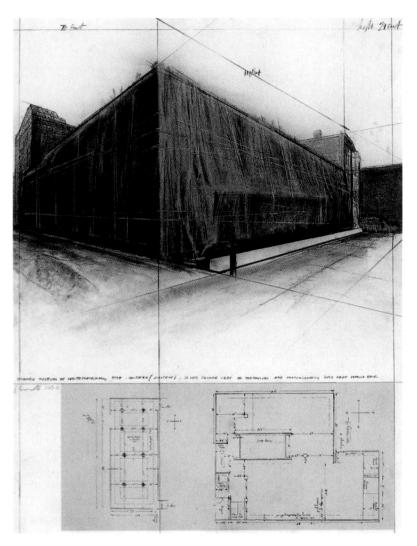

Verhülltes Museum of Contemporary Art,
Projekt für Chicago
Zeichnung-Collage, 1969–1981,
Bleistift, Zeichenkohle, Buntstift, 107 x 83 cm

»Christo verschnürte Museen, Monumente, seine verhängten, blinden Schaufenster
glossieren – so wurde voreilig behauptet – den Glauben ans Einwickelpapier. Doch
gerade im Unterschied zu der Reklamewelt, die die Pop Art zum Ausgangspunkt
nimmt, verlegt Christo das Interesse an der Verpackung auf das Verpackte. Warhols
Suppendosen, die eine im Grunde kaum zu unterscheidende Einheitssuppe ironisch
wenigstens in visuelle Facetten zerlegen, liegen am anderen Ende, sie zeugen für ei-
ne Welt, die nur noch Verpackungsqualität aufweist. Christo dagegen vereinheitlicht
in diesen frühen Arbeiten die Außenhaut, den Glamour der Verlockung zu einer ab-
gerissenen Folie, hinter der der Betrachter das Verschiedenartigste vermuten darf:
Museum, Landschaft, Denkmal, Leben, Tod.«

Albert Elsen weist jedoch auch auf einen anderen wichtigen Aspekt der Christo-
projekte hin: »Im späten zwanzigsten Jahrhundert stellen sie auch Huldigungen an
die künstlerische Freiheit dar. Die Christos konfrontieren das, was existiert, mit
dem, was nur deshalb als eine dramatische und schöne Form existieren kann, weil
sie es so bestimmt haben. Ihre Kunst ist also das Ergebnis einer Kombination aus
Intelligenz und ästhetischer Intuition mit der natürlichen und bebauten Umgebung.«

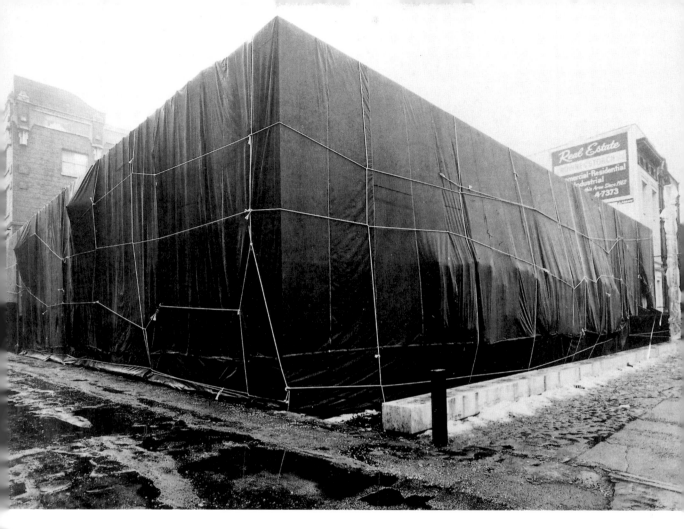

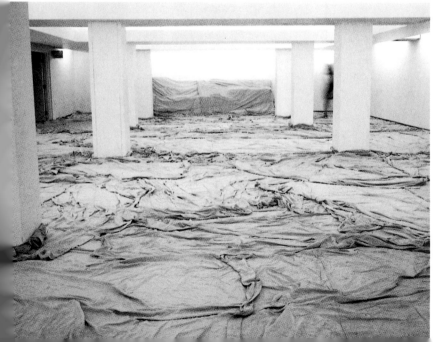

Verhülltes Museum of Contemporary Art, Chicago, 1969
Zeltplane und Seil

Verhüllter Fußboden und verhülltes Treppenhaus, Museum of Contemporary Art, Chicago, 1969
Baumwollplane und Seil

37

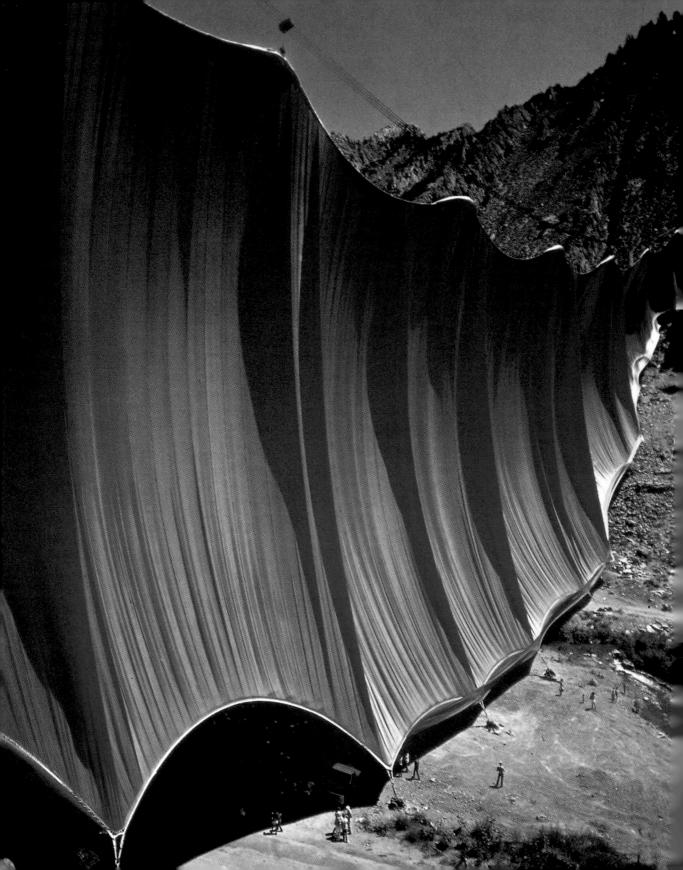

»Der Inbegriff des Künstlers seiner Zeit«

Verhüllte Küste, Valley Curtain, Running Fence

»Christos sind Kunst: künstlich, konstruiert, menschengemacht. Sie überhöhen die reale Welt, sie schärfen unseren Blick, machen uns aufmerksamer und wachsamer, verändern unsere Sichtweise der Dinge.«

So übersteigert diese Feststellung der britischen Kunstkritikerin Marina Vaizey auf den ersten Blick auch scheinen mag, es ist der Mühe wert, sie sorgfältig zu bedenken. »Wir befinden uns im Zeitalter der Information und der Propaganda, der Werbung, der Präsentation und des Einpackens«, wie Vaizey uns ins Gedächtnis ruft. »Wir werden mit Bildern überschwemmt wie nie zuvor.« Und in dieser schönen neuen Welt treten alte, wohlvertraute Sehnsüchte zutage: »Es ist das Zeitalter der Massenproduktion und der Sehnsucht nach Natur, dem Natürlichen, dem Individuellen, dem Handgemachten. Im späten 20. Jahrhundert sind sich die Menschen einer merkwürdigen Mischung widersprüchlicher Hoffnungen, Träume und Wünsche, mehrerer Realitäten deutlich bewußt. Und Kunst ist nicht nur die Verkörperung von Sehnsüchten und Glauben, der Weg, wie wir uns selbst die Welt erklären können, Muster bilden können, um das Unverständliche zu erfassen, sondern sie ist auch eine Ware und ein Zahlungsmittel.«

Vor diesem Hintergrund können die Christos als die Verkörperung der Widersprüche, Bestrebungen, Spannungen und Möglichkeiten der Kunst in der modernen Welt angesehen werden. Christo und Jeanne-Claude sind die Künstler, so Vaizey, »denen es in unnachahmlicher Weise gelungen ist, in ihrer Kunst die Kraft des individuellen Schöpfers mit den Methoden der Industrie- und Post-Industriegesellschaft zu verbinden: Kapitalismus, Demokratie, Forschung, Experiment, Zusammenarbeit und Zusammenschluß. Während dieser Entwicklung ist Christo aus Osteuropa, aus Bulgarien, in ein Europa gekommen, das zeitweilig neutral war, nach Österreich, nach Frankreich und Paris, in die traditionelle Hauptstadt der Avantgarde, und schließlich nach New York, in die Kunsthauptstadt der Nachkriegszeit, die wichtigste Stadt des Kapitalismus und des Konsums.« Sowohl in ihrer Form als auch in ihren Implikationen hat die Laufbahn der Christos die Positionen der Kunst in der heutigen Gesellschaft also definitiv abgesteckt.

In den späten sechziger Jahren schufen die Christos das erste ihrer atemberaubend schönen Großprojekte in freier Landschaft, ein Projekt, das einer ihrer größten Triumphe wurde. John Kaldor, ein Textilunternehmer aus Sydney, hatte die Christos 1969 zu einer Vortragsreise nach Australien eingeladen. Die Christos, die sich kurz zuvor vergeblich darum bemüht hatten, einen Teil der kalifornischen Küste zu verhüllen, konnten John Kaldor als Mitstreiter dafür gewinnen, ein derartiges Projekt in Australien zu realisieren. Das Ergebnis, die *Verhüllte Küste* (1968–1969, Abb. S. 41) – ein 100.000 Quadratmeter großer verhüllter Küstenstreifen an der Little Bay bei Sydney –, war »ein Wendepunkt für die zeitgenössische Kunst in Australien«, wie Kaldor später feststellte. Noch heute werden die Christos in Australien mit diesem Projekt identifiziert, das – wie Edmund Capon, der Direktor der Art Gallery of New South Wales in Sydney, es formulierte –

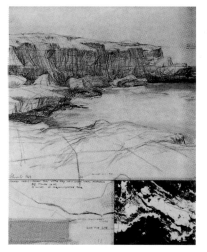

Verhüllte Küste, Projekt für Little Bay, Australien
Zeichnung-Collage, 1969
Bleistift, Buntstift, Luftaufnahme, Klebeband und Polypropylengewebemuster, 71 x 56 cm

ABBILDUNG SEITE 38:
Valley Curtain, Rifle, Colorado, 1970–1972
Nylongewebe, Stahlseile und Beton,
111 x 381 m

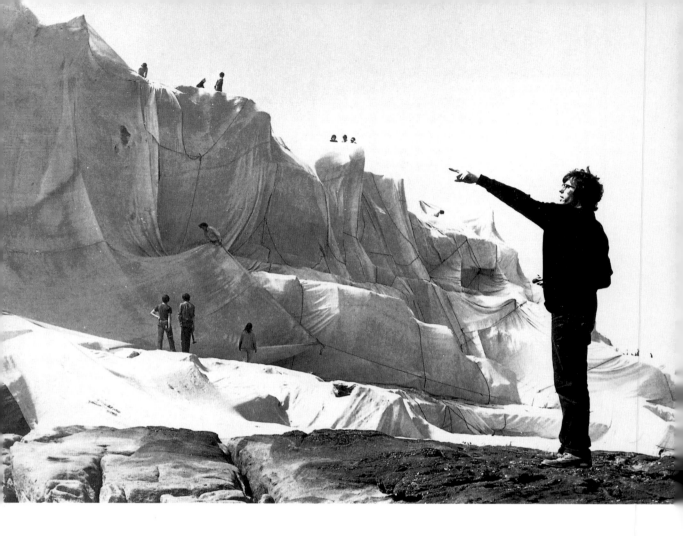

Christo an der *Verhüllten Küste, Little Bay, Australien*, 1969

»für die zeitgenössische Kunst in Australien wichtiger war als irgendein anderes Ereignis«.

Die Little Bay liegt etwa 14 Kilometer südöstlich von Sydney. Der zerklüftete Küstenstreifen, der verhüllt wurde, war etwa 2,4 Kilometer lang und bis zu 250 Meter breit. Während der Sandstrand auf der Höhe des Meeresspiegels lag, erreichten die nördlichen Klippen eine Höhe von 26 Metern. Für die Verhüllung wurden 90.000 Quadratmeter eines Erosionsschutz-Gewebes verwendet (eine synthetische Faser, die normalerweise für landwirtschaftliche Zwecke hergestellt wird). Mit 56 Kilometern Polypropylenseil, das einen Durchmesser von 1,5 Zentimetern hatte, wurde das Gewebe an die Felsen angebunden. 15 Profibergsteiger, 110 Arbeiter, Architektur- und Kunststudenten der University of Sydney und Studenten des East Sydney Technical College sowie zahlreiche hilfsbereite australische Künstler und Lehrer investierten über einen Zeitraum von vier Wochen insgesamt etwa 17.000 Arbeitsstunden in dieses Projekt, das von den Christos selbst durch den Verkauf der Vorzeichnungen und Collagen finanziert wurde.

Nach der zehnwöchigen Verhüllungsaktion (sie dauerte von Oktober bis Dezember 1969) wurden alle Materialien entfernt und wiederverwertet, und das Gelände in seinen ursprünglichen Zustand zurückversetzt. Die Art und Weise, wie die Christos ihre Kunst in eine Landschaft oder städtische Umgebung einbinden, ist ohne wirkliche

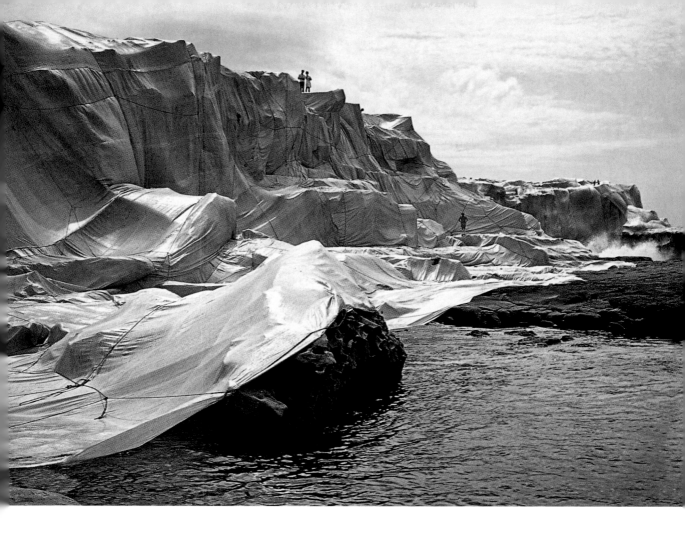

Parallelen. Es fällt allerdings auf, daß vergleichbare Kunst – Kunst, die von einer ge-
gebenen Landschaft ausgeht und sie gewissermaßen als Werkmaterial begreift – die
Natur längst nicht immer derart gewissenhaft respektiert. So sind etwa die berühmten
Blauen Berge nördlich des Berges Sinai ein atemberaubendes Beispiel für die soge-
nannte Land Art, das der belgische Künstler Jean Vérame 1980 in zwei Monaten nur
mit Farbe und Pinseln schuf. So schön und eindrucksvoll diese bemalte Felsland-
schaft in einer abgelegenen Region auch ist: Sie wird für immer den Stempel des
Künstlers tragen, da sie nicht in ihren ursprünglichen Zustand zurückversetzt werden
kann – so, wie es geschieht, sobald die Christos ein Projekt vollendet haben.

Albert Elsen schrieb 1990 in einem Katalog zu einer Ausstellung in Sydney:
»Christo und Jeanne-Claude bringen mit ihrer Kunst gewaltig große temporäre
Objekte voller Schönheit für bestimmte Orte im Freien hervor. Es liegt in der popu-
listischen Natur ihres Denkens begründet, daß sie glauben, die Menschen sollten
intensive und denkwürdige Kunsterfahrungen außerhalb der Museen machen kön-
nen.« Oder, wie Jeanne-Claude mir sagte: »Jedes unserer Werke ist ein Freiheits-
schrei.«

Unmittelbar nach dem ersten Großprojekt in der freien Landschaft konzipierten
die Christos zunächst noch einmal eine Reihe von kleineren Projekten, von denen
eines besonders hervorgehoben zu werden verdient. 1970 organisierte die Stadt

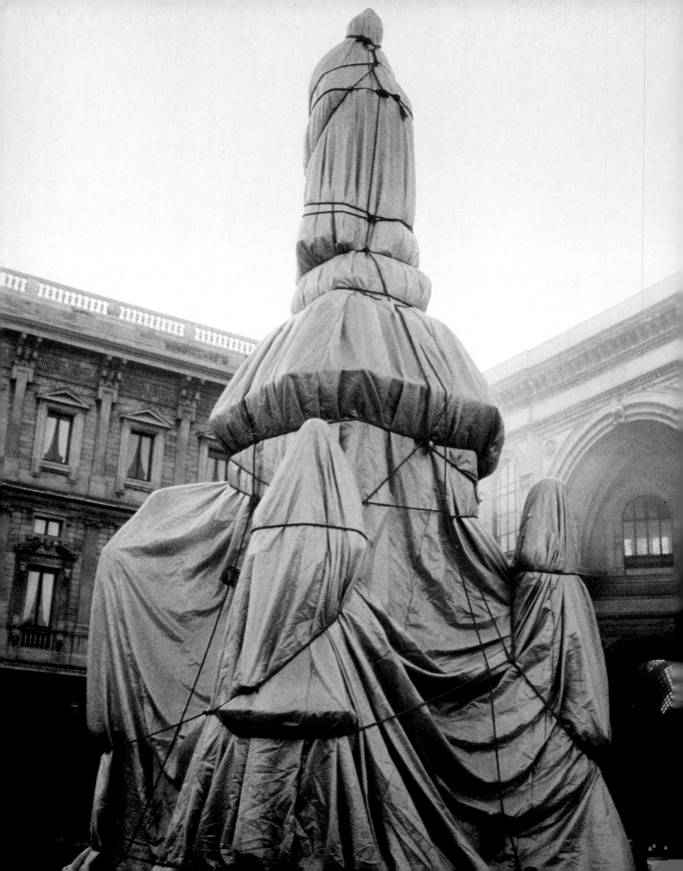

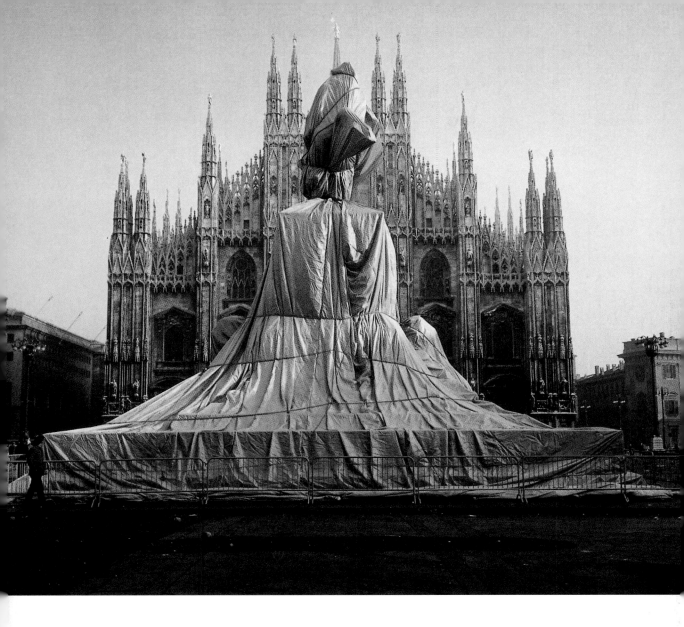

Mailand eine große Ausstellung anläßlich des 10. Jahrestags der Gründung der »Nouveaux Realistes«. Christos Beitrag zu dieser Ausstellung waren zwei temporäre Verhüllungsprojekte: Das Denkmal Leonardo da Vincis auf der Piazza della Scala blieb über mehrere Tage in weißem, mit Seil verschnürtem Stoff eingehüllt (Abb. S. 42); das imposante Standbild des italienischen Königs Vittorio Emanuele vor dem Mailänder Dom war nur 48 Stunden lang verhüllt (Abb. S. 43). Im Zusammenhang mit den Mailänder Verhüllungsaktionen erhitzte zum ersten Mal die Frage nach der »Würde« die Gemüter. Und wie bei der Bundestagsdebatte über die Reichstagsverhüllung im Februar 1994 wurden auch in Mailand alle erdenklichen Argumente und Gegenargumente angeführt.

1970 begannen die Christos mit den Planungen für ihr nächstes bedeutendes Projekt in freier Landschaft, den *Valley Curtain, Rifle, Colorado* (1970–1972, Abb. S. 38, 45). Am 10. August 1972 um 11 Uhr morgens befestigte eine Gruppe von 35

Verhülltes Denkmal für Vittorio Emanuele, Piazza del Duomo, Mailand, 1970
Polypropylengewebe und Seil

ABBILDUNG SEITE 42:
Verhülltes Denkmal für Leonardo, Piazza della Scala, Mailand, 1970
Polypropylengewebe und Seil

43

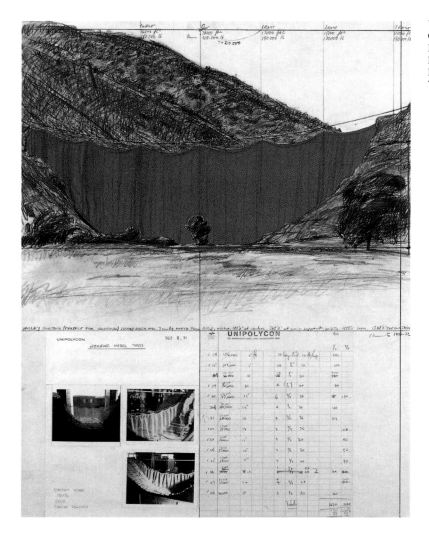

Valley Curtain, Projekt für Rifle, Colorado
Collage, 1971–1972
Bleistift, Stoff, Pastell, 3 Fotografien von
Dimiter Zagoroff, Zeichenkohle, Buntstift,
Kugelschreiber und technische Daten,
71 x 56 cm

Bauarbeitern und 64 zeitweiligen Helfern – Kunsthochschul- und Collegestudenten
sowie Saisonarbeiter – das letzte von 27 Seilen, das den »Talvorhang« aus 13.000
Quadratmetern orangefarbenem Nylongewebe an seinen Halterungen in der Rifle-
Schlucht verankerte. Diese Schlucht liegt am Highway 325, 11 Kilometer nördlich
von Rifle, zwischen Grand Junction und Glenwood Springs im Grand Hogback
Mountain Range.

Der Vorhang war 381 Meter breit und erreichte zum Teil eine Höhe von bis zu
111 Metern; die Hänge und der Talgrund wurden nicht berührt. Die Drahtseile, die
den Vorhang hielten, überspannten eine Breite von 417 Metern und wogen 50
Tonnen. Für die Fundamente der Verankerungen wurden rund 800 Tonnen Beton
benötigt. Wieviel Mühe und wieviel Zeit hatte dieses Projekt gekostet – alles in
allem 28 Monate! Doch schon am folgenden Tag, dem 11. August 1972, erzwang
ein Orkan den vorzeitigen Abbau des *Valley Curtain:* Das Temporäre im Werk
der Christos wurde auf diese Weise durch die Kraft der Elemente auf die Spitze
getrieben.

»Er interveniert nur einen Augenblick lang«, wie Albert Elsen es treffend
formuliert hat, »und bringt, wie [der Künstler] es nennt, ›sanfte Verstörungen‹

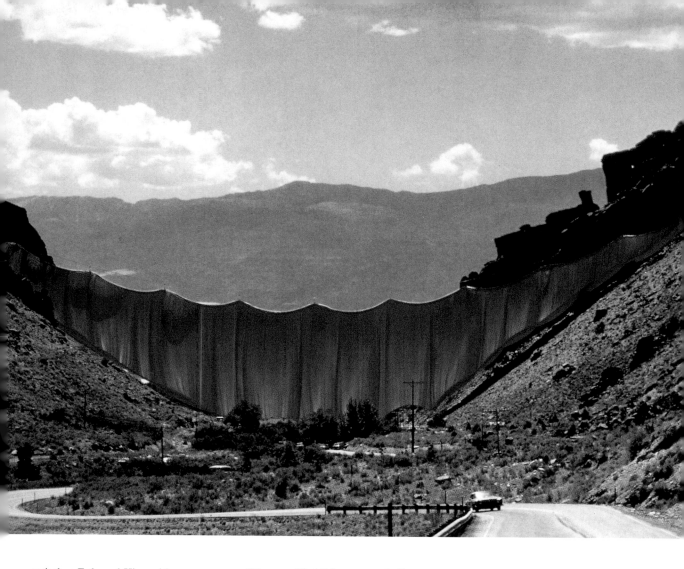

Valley Curtain, Rifle, Colorado, 1970–1972
Nylongewebe, Stahlseile und Beton,
111 x 381 m

zwischen Erde und Himmel hervor, um uns völlig neue Eindrücke zu verschaffen
[...] Die Christos glauben, daß der temporäre Charakter ihrer Projekte ihnen eine
größere Energie verleiht und unsere Reaktion intensiviert. Doch sobald sie ein
Bauwerk verhüllt oder in eine Landschaft eingegriffen haben, werden sie auf
immer mit diesem Ort assoziiert.«

Immer wieder wird das temporäre Element hervorgehoben – und einiges
spricht dafür, daß der Verweis auf das Temporäre stichhaltiger ist als auf das
etwas vage, von Elsen beschworene »auf immer«. Dieses »auf immer« wäre ja
durch die menschliche Lebenszeit begrenzt, wenn es keine anderen Zeugnisse
für die Projekte der Christos gäbe als die Erinnerungen derer, die sie mit eigenen
Augen gesehen haben.

»Nachdem das Werk vorbereitet und nachdem es aufgebaut und wieder ab-
gebaut worden ist, besteht es weiter«, behauptet Marina Vaizey. »Es lebt in der
Erinnerung von Tausenden fort, die es aus erster Hand miterlebt haben. Es
lebt auch in der Erinnerung derjenigen fort, die das Werk in Film, Fernsehen
und Zeitungen gesehen haben. Und ein wesentlicher Bestandteil ist Christos
eigene bewegliche Kunst, die wunderbaren Skizzen, Zeichnungen, Collagen

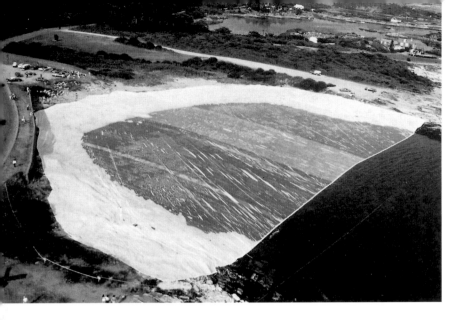

Ocean Front, Newport, Rhode Island, 1974
Auf dem Wasser schwimmendes Polypropy-
lengewebe, 128 x 98 m

und Drucke, die sowohl Werkzeichnungen als auch Kunstwerke in sich selbst
sind.«

Erinnerungen sind zeitlich begrenzt. Den Arbeiten, die parallel zu den Projek-
ten oder in ihrem Vorfeld entstehen, kommt jedoch offensichtlich die uralte Rolle
zu, der Zeit zu trotzen und ihre eigene Beständigkeit (und somit die des Kunst-
werks als Ganzes) zu behaupten.

Daß die Projekte nicht von Dauer sind, ist eine ästhetische Entscheidung. Die
Kunstwerke sollen das Gefühl auslösen, daß man sie schleunigst anschauen muß,
jene Zärtlichkeit hervorrufen, die man etwas entgegenbringt, das verweht. Dieses
Gefühl der Liebe und Zärtlichkeit wollen Christo und Jeanne-Claude ihren Wer-
ken als zusätzlichen Wert mitgeben, als neue ästhetische Qualität.

Vor ihrem nächsten größeren Landschaftsprojekt wandten sich die Christos mit
Die Mauer – Verhüllte römische Stadtmauer (1974, Abb. S. 47) erneut der städ-
tischen Umgebung zu (Stadt und Land haben sich in ihrer Bedeutung für die Künstler
ständig abgelöst). Das von den Christos auf einer Länge von 259 Metern mit Poly-
propylengewebe und Seilen verhüllte Teilstück der zweitausend Jahre alten, unter
Kaiser Mark Aurel erbauten Stadtmauer liegt am Ende der Via Veneto, einer der
Hauptverkehrsadern Roms, in unmittelbarer Nähe der Gärten der Villa Borghese.
Während der 40 tägigen Verhüllungsaktion wurden drei der vier verhüllten Torbö-
gen weiterhin für den Autoverkehr genutzt, der vierte blieb den Fußgängern vorbe-
halten. Das Projekt stieß in Rom auf reges Interesse.

Im selben Jahr wurde in Newport, Rhode Island, das Projekt *Ocean Front*
realisiert (1974, Abb. S. 46). Achtzehn Tage lang bedeckten 14.000 Quadratmeter
weißes Polypropylengewebe die Wasseroberfläche einer halbmondförmigen
kleinen Bucht bei King's Beach an der Südseite des Ocean Drive, dem Teil
des Long Island Sound gegenüber, der bei Rhode Island mit dem Atlantik zusam-
mentrifft. Die Konstruktion selbst wurde von den Ingenieuren Mitko Zagoroff,
John Thomson und Jim Fuller entwickelt und überwacht, die auch schon das
Valley Curtain-Projekt betreut hatten. »Die Arbeit begann«, so das offizielle
Bulletin der Christos, »am Montag, dem 19. August 1974, um 6.00 Uhr. Das
gebündelte Gewebe wurde vom Lastwagen aus an ungelernte Arbeiter weiter-
gegeben, die Schwimmwesten trugen. Paarweise trugen sie die insgesamt 2.722
Kilogramm schwere, auf Bretter verteilte Last zum Wasser. Das Gewebe wurde
an einer 128 Meter langen, mit zwölf Danforth-Ankern gesicherten hölzernen

*Die Mauer, Projekt für eine verhüllte römi-
sche Stadtmauer, Rom*
Zeichnung, 1974
Bleistift, Zeichenkohle und Buntstift,
165 x 106,6 cm

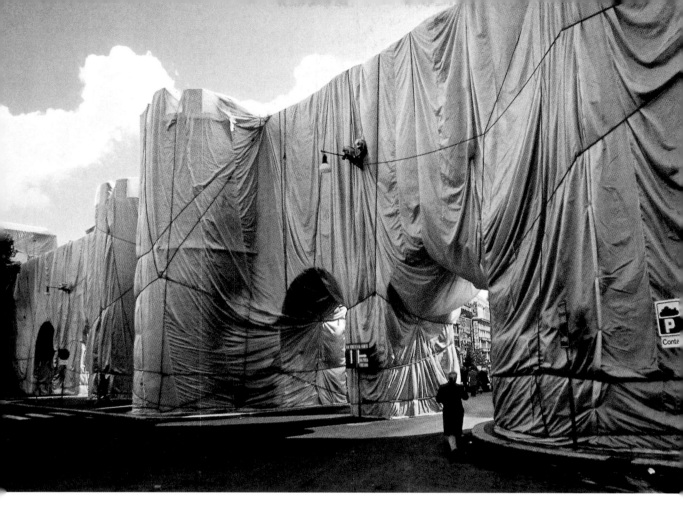

Sperre befestigt, um den vorderen Rand des schwimmenden Gewebes im Wasser zu fixieren.«

 Christo und Jeanne-Claude möchten ihre Ideen auf die öffentliche Bühne bringen, wo sie – wahrhaft demokratisch – begutachtet, debattiert und erwogen werden können.

 Zweifellos besonders eindrucksvoll und von einer »epischen« Schönheit war der mehr als 39 Kilometer lange *Running Fence* in den nördlich von San Francisco gelegenen kalifornischen Counties Sonoma und Marin (1972–1976, Abb. S. 49). Gegen beträchtliche Widerstände hatten die Christos ihr Vorhaben durchgesetzt und ihren langen weißen Zaun errichtet, der sich vom Pazifischen Ozean aus an Farmen vorbei und durch Dörfer hindurch ins Land hinein erstreckte. Vorausgegangen waren sage und schreibe achtzehn öffentliche Anhörungen, drei Verhandlungen am Obersten Gerichtshof von Kalifornien und ein Bericht über die Auswirkungen des Projekts auf die Umwelt, der den Umfang eines Telefonbuchs hatte. Durch das Ergebnis wurden alle diese Mühen jedoch aufs reichlichste belohnt.

 Die Faszination des sich durch die Landschaft schlängelnden Zauns wurde noch dadurch erhöht, daß er an die Chinesische Mauer erinnerte. Und war es nicht ein merkwürdiger Zufall, daß der Vorsitzende Mao Tse-Tung ausgerechnet am Tag vor der Fertigstellung des *Running Fence* starb? Derartige Zufälle sind natürlich kein konstitutiver Bestandteil eines Kunstwerks, doch für seine Breitenwirkung können sie durchaus wichtig sein.

Die Mauer – Verhüllte römische Stadtmauer
Rom, 1974
Polypropylengewebe und Seil, 15 x 259 m

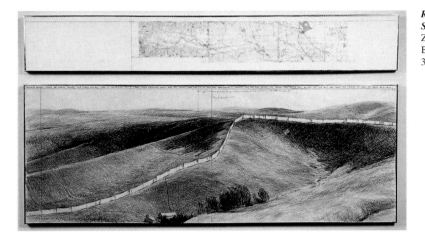

Running Fence, Projekt für die Counties Sonoma und Marin, Kalifornien
Zeichnung, 1973, in zwei Teilen
Bleistift, Buntstift und topographische Karte
35,5 x 244 cm und 91,5 x 244 cm

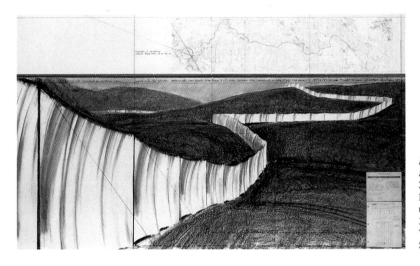

Running Fence, Projekt für die Counties Sonoma und Marin, Kalifornien
Zeichnung, 1976, in zwei Teilen
Pastell, Bleistift, Zeichenkohle, Buntstift und technische Daten,
38 x 244 cm und 106,6 x 244 cm
Washington D.C., National Gallery of Art,
Schenkung Dorothy und Herbert Vogel

Der 5,5 Meter hohe und 39,5 Kilometer lange *Running Fence*, der sich in der Nähe des Freeway 101 über den Grundbesitz von 59 Ranchern erstreckte, den sanften Hügeln dieser Region folgte und in der Bodega Bay in den Pazifischen Ozean hineinführte, konnte am 10. September 1976 fertiggestellt werden. Alle Bestandteile des *Running Fence* – die weißen Nylonstoffbahnen (ca. 200.000 m²), die 145 Kilometer Stahlseile, 2.060 Pfosten und 14.000 Bodenverankerungen – waren so konzipiert, daß sie komplett wieder entfernt werden konnten. Der *Running Fence* hinterließ daher auf den Hügeln der Counties Sonoma und Marin keine einzige bleibende sichtbare Spur. Wie mit den Ranchern und den Bezirks-, Staats- und Bundesbehörden abgesprochen, begann der Abbau des *Running Fence* bereits vierzehn Tage nach seiner Vollendung, und das ganze Material wurde den kalifornischen Ranchern überlassen.

»Sie borgen Land, öffentliche Gebäude und Räume«, schrieb Albert Elsen. »Während ein Eroberer wie Napoleon seiner militärischen Macht wegen auf immer und ewig mit bestimmten Orten assoziiert wird, identifiziert man Christo und Jeanne-Claude aufgrund der Macht ihrer Kunst dauerhaft mit Orten und historischen Gebäuden.« Die »Dauerhaftigkeit« ist freilich ein strittiger Punkt – nicht zuletzt deshalb, weil es natürlich noch zu früh für ein abschließendes Urteil ist.

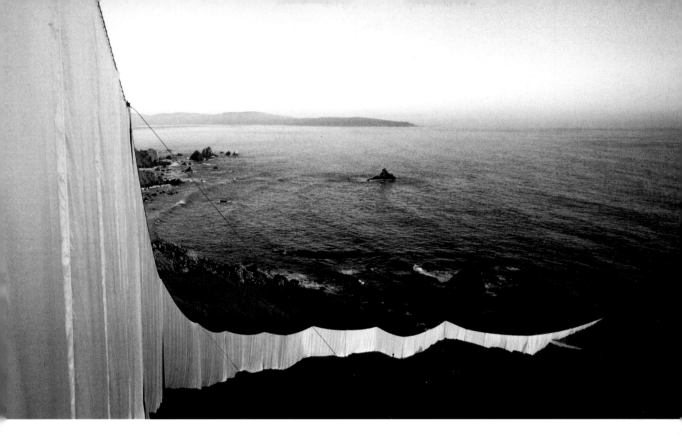

Bei den Christos selbst dürfte es jedenfalls auf entschiedenen Widerstand stoßen, die Idee der Dauerhaftigkeit in Kunstprojekte einführen zu wollen, die doch gerade durch ihren temporären Charakter bestimmt sind. Doch jeder, der den *Running Fence* mit seinen eigenen Augen sah – er war so angelegt, daß man auf insgesamt 65 Kilometern öffentlicher Straßen ununterbrochen an ihm entlangfahren konnte –, wird bestätigen können, daß die Künstler mit ihrem Werk einen unauslöschlichen Eindruck hinterlassen haben. Aus den in aller Welt zu vernehmenden begeisterten Reaktionen auf dieses Projekt war eines zu erkennen: Indem die Christos temporär die Landschaft intuitiv mit ihrer eigenen Idee von Schönheit prägen, verleihen sie der Intuition vieler anderer Menschen Ausdruck.

Weit weniger spektakulär, jedoch von besonderer Ästhetik, war das folgende Projekt, die *Verhüllten Parkwege* (1977–1978, Abb. S. 53) im Jacob L. Loose Park in Kansas City, Missouri. 12.400 Quadratmeter safrangelbes Nylongewebe wurden von einer ganzen Armada von Näherinnen in einer Fabrik in West Virginia und im Park selbst zugeschnitten und zusammengenäht; 84 Arbeitskräfte wurden benötigt, um das Material auf die Wege zu legen. Spazierwege und Joggingpfade von über vier Kilometern Länge blieben vom 4. bis zum 18. Oktober 1978 mit Stoff bedeckt; anschließend wurde der Park in seinen ursprünglichen Zustand zurückversetzt. Das Material wurde entfernt und der Gartenbauverwaltung von Kansas City zur Weiterverwendung überlassen.

Auch dieses Projekt wurde ein großer Publikumserfolg, und wie so oft war dieser Erfolg nicht zuletzt auf die charismatischen Persönlichkeiten der Christos zurückzuführen, auf ihre Fähigkeit, Menschenscharen zu begeistern und zu mobilisieren, Teamgeist zu wecken und das Gefühl einer gemeinsam erbrachten Leistung zu vermitteln. Marina Vaizey erinnert daran, daß das Prinzip der Kooperation tiefe Wur-

Running Fence, Counties Sonoma und Marin, Kalifornien, 1972–1976
Nylongewebe, Stahlpfosten und Stahlseile,
5,5 m x 39,5 km

Um die erforderlichen Genehmigungen von den kalifornischen Regierungsbehörden zu erhalten, mußten die Künstler auf eigene Kosten einen 55seitigen Umweltschutzbericht erstellen lassen, 1972–1976

19–75

Final Environmental Impact Report

RUNNING FENCE

County of Sonoma, California

Draft Environmental Impact Report,

Comments and Responses

Environmental Science Associates, Inc.

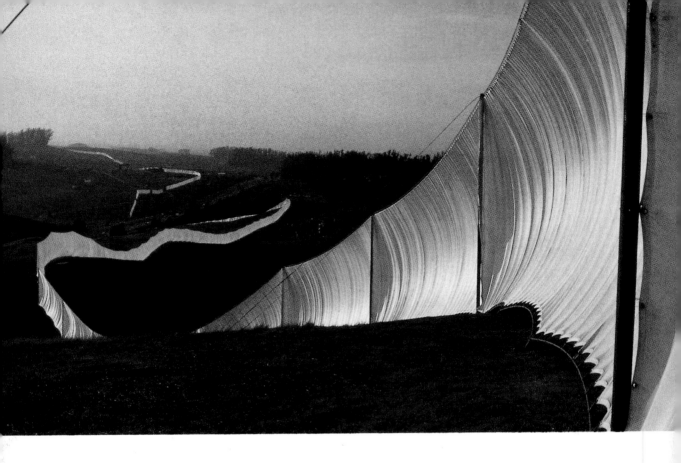

Running Fence, Counties Sonoma und Marin, Kalifornien, 1972–1976
Nylongewebe, Stahlpfosten und Stahlseile,
5,5 m x 39,5 km

ABBILDUNG SEITE 51:
Running Fence, Counties Sonoma und Marin, Kalifornien, 1972–1976
Nylongewebe, Stahlpfosten und Stahlseile,
5,5 m x 39,5 km

zeln in der künstlerischen Tradition hat: »Wir sind mit der Vorstellung zweier unterschiedlicher Arten von kooperativen Projekten in Kunst und Technologie vertraut. In Kunst und Design gibt es den Begriff des Ateliers mit Lehrlingen, Studenten, Assistenten und Spezialisten, die unter der Leitung des Künstlers arbeiten. Diese in der Frührenaissance weitverbreitete Praxis erwuchs aus der Art und Weise, in der Konstruktionszeichner und Künstler von der Philosophie her untrennbar miteinander verbunden waren, auch wenn jeder einzelne ein Spezialgebiet haben konnte. Die Schaffung sakraler Kunstwerke im Norditalien des 14. Jahrhunderts zum Beispiel erforderte verschiedene Fähigkeiten, die nicht unbedingt alle von derselben Person ausgeübt wurden. Einige bereiteten die Holztafeln vor, andere waren Spezialisten auf dem Gebiet des Vergoldens, wieder andere Maler, und die Person, der das Gemälde zugeschrieben wurde, war für den gesamten Entwurf und die Komposition verantwortlich, auch wenn sie es nicht ganz allein angefertigt hatte.«

An anderer Stelle schreibt die Autorin über Christo und Jeanne-Claude: »Sie haben die Methoden des demokratischen Kapitalismus für die Kunst nutzbar gemacht. Ihre Methoden sind untrennbar mit ihrer Kunst verbunden […] Sie und ihr Werk sind im Zentrum der Städte und in abgelegenen Landstrichen zu Hause. Sie haben gewaltige Projekte realisiert, die nur für Tage oder Wochen Bestand hatten, um dann für immer zu verschwinden, festgehalten nur von den Medien und in der Erinnerung von jenen Hunderten von Menschen, die am Prozeß ihrer Gestaltung beteiligt waren.«

Die seit Jahrhunderten in unser Bewußtsein eingeprägte Unvergänglichkeit des Kunstwerks – der gemeißelte Stein, das bedruckte Papier, die unzerstörbare Melodie – ist nie radikaler in Frage gestellt worden als durch die Werke der Christos:

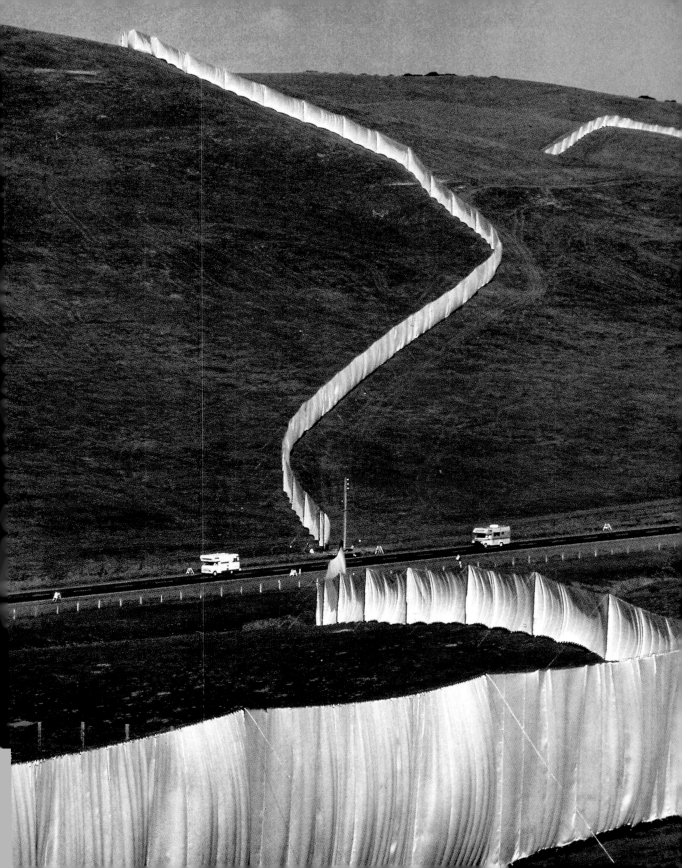

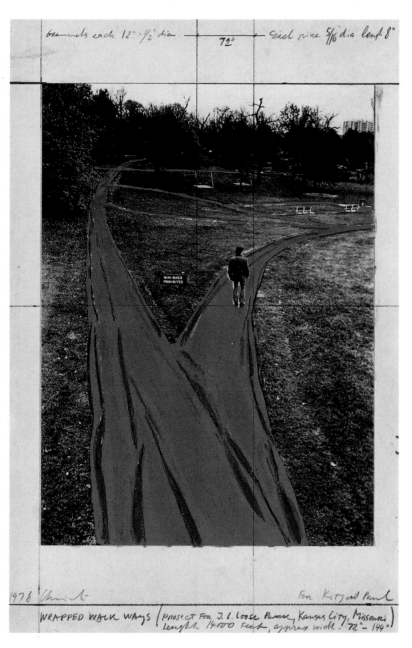

Verhüllte Parkwege, Projekt für den Jacob
L. Loose Park, Kansas City, Missouri
Collage, 1978
Bleistift, Emailfarbe, Fotografie von
Wolfgang Volz, Buntstift und Zeichenkohle,
38 x 28 cm

höchster technischer Aufwand, Monate, Jahre der Vorbereitung und Planung und der
tatkräftige Einsatz vieler Menschen – und das alles nur, um Werke hervorzubringen,
die nach kurzer Zeit wieder verschwinden, ohne auch nur eine Spur an ihrem Ent-
stehungsort zurückzulassen.

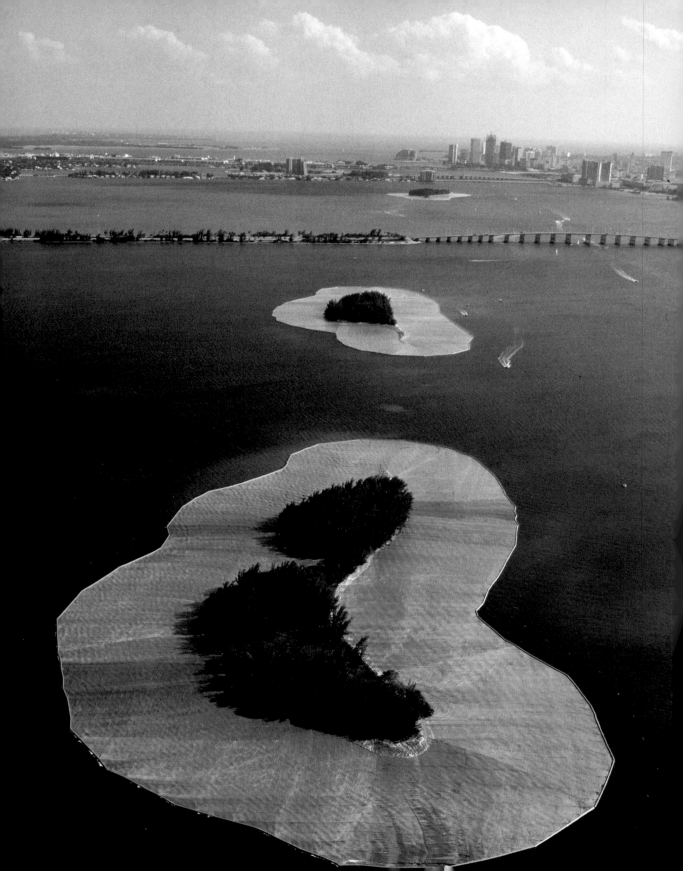

»Die einzige natürliche Farbe«
Surrounded Islands, Pont Neuf, The Umbrellas

Eines der spektakulärsten Projekte, das die Christos konzipierten und realisierten, waren die *Surrounded Islands, Biscayne Bay, Greater Miami, Florida* (1980–1983, Abb. S. 54) – ein Projekt, das mich ganz besonders in seinen Bann gezogen hat. Dieses gigantische Werk – der natürlichen Umgebung angepaßt, eine symbiotische Verbindung von Kunst, Großstadt und Natur, ohne der Natur Schaden zuzufügen – war von großer Schönheit, Anmut und Poesie. Zugleich war es aber auch ein ungewöhnlich kühnes Vorhaben, das mit beträchtlichen Risiken und technischen Schwierigkeiten verknüpft war.

Elf künstlich aufgeschüttete Inseln inmitten der Region Greater Miami, die als Müllabladeplätze mißbraucht wurden, wollten die Christos für kurze Zeit mit Stoffbahnen umgeben. Die Vorbereitungen für dieses urbane Projekt waren langwierig und kompliziert. Wie bei den anderen Projekten gehörten Zeichnungen, Collagen und Fotografien dazu, und um die erforderlichen Genehmigungen zu erhalten, mußten Dokumentationsmaterial zusammengestellt und zahlreiche Treffen mit Vertretern staatlicher und städtischer Behörden organisiert werden. An den Vorbereitungsarbeiten für das Projekt *Surrounded Islands*, die im April 1981 begannen, waren außer Rechtsanwälten, einem Meerestechnologie-Ingenieur, vier beratenden Ingenieuren und einem Bauunternehmer auch ein Meeresbiologe sowie ein Ornithologe und ein Experte für Seekühe beteiligt. Christo stellte 400 Helfer ein, die die Inseln von insgesamt 40 Tonnen Müll befreiten. Der Gouverneur von Florida, der Stadtrat von Miami und zahlreiche andere Behörden mußten ihre Einwilligung geben, einschließlich des U.S. Army Corps of Engineers: »Allein die Genehmigungsakte des U.S. Army Corps of Engineers ist 15 cm dick«, schrieb der »Miami Herald«, »dicker als eine Bibel, dicker als die ungekürzte Ausgabe von Websters Third International Dictionary.« Und das Ergebnis war ein Anblick, der zu den unvergeßlichsten und poetischsten gehört, die die Kunst in unserer Zeit hervorgebracht hat.

Nie werde ich vergessen, wie ich in einem Hubschrauber über die Inseln flog. Das Panorama, das sich vor uns auftat, zeigte wieder einmal, welch wunderbare Metamorphosen die Christos hervorbringen können. Für kurze Zeit war die Landschaft in eine andere, atemberaubend schöne Realität verwandelt worden – schier unfaßbar war die Harmonie zwischen dem leuchtenden rosafarbenen Gewebe, das die Inseln wie Blütenblätter umgab, und der tropischen Vegetation der Inseln, dem Licht des Himmels von Miami und den Farben der seichten Gewässer der Bucht. Wie mit leichter Hand hingeworfene Blüten schwebten die *Surrounded Islands* auf dem Wasser. Unwillkürlich kamen einem Claude Monets Seerosenbilder mit ihrem nuancenreichen Wechselspiel von Licht und Farbe in den Sinn (Abb. S. 58).

Mit größter Vorsicht war die Farbe des Materials ausgewählt worden. »Rosa, mit der süßlichen Untermischung von Marzipan, erscheint dem, der nach Miami kommt, schon nach wenigen Stunden als symbolische Farbe der Region«, wie Werner Spies bemerkte. »Rosarot, die einzige natürliche Farbe des Landstrichs, Farbe einer euphorischen Künstlichkeit.« Der liebevoll-satirische Unterton, der in der Entscheidung

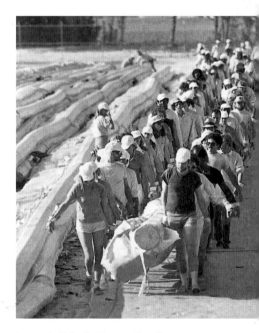

Surrounded Islands, Biscayne Bay, Greater Miami, Florida während der Installation, Mai 1983

ABBILDUNG SEITE 54:
Surrounded Islands, Biscayne Bay, Greater Miami, Florida, 1983
Elf Inseln waren von 603.850 Quadratmetern Stoff umgeben.

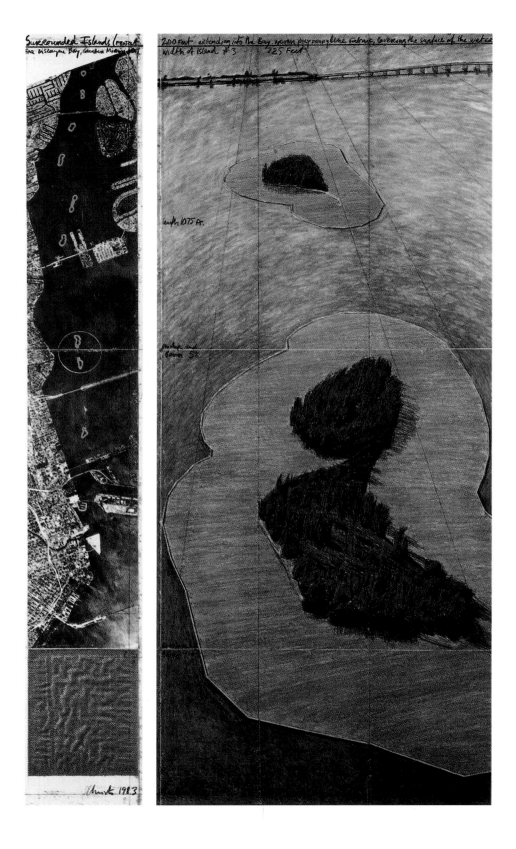

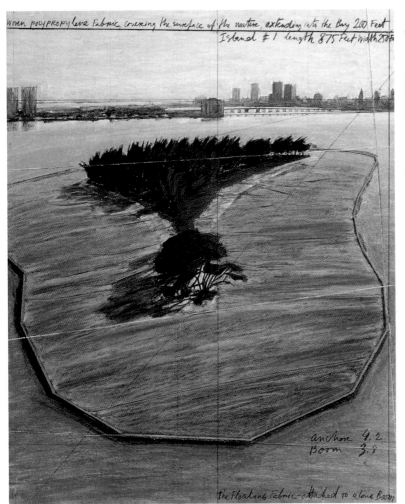

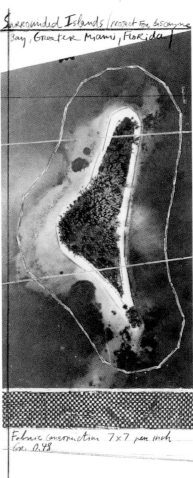

für diese Farbe sprach, blieb von der örtlichen Presse nicht unbemerkt. »Rosarot erinnerte in Miami bisher an Flamingos, Sonnenuntergänge und Art-Deco-Hotels«, so »The Orlando Sentinel« am 17. April 1983. »Jetzt erinnert es an Christo.«

Der sanfte »Eingriff in die Großstadt«, wie Werner Spies es treffend formulierte, wurde am 7. Mai 1983 vollendet, und die elf Inseln in der Gegend von Bakers Haulover Cut, Broad Causeway, 79th Street Causeway, Julia Tuttle Causeway und Venetian Causeway – zwischen Miami, North Miami und Miami Beach waren von 60 Hektar rosafarbenem Polypropylengewebe umsäumt, das sich, auf der Wasseroberfläche schwebend, von jeder Insel aus sechzig Meter weit in die Biscayne Bay hinein erstreckte. Von November 1982 bis April 1983 war der Stoff in einer angemieteten Fabrik in Hialeah zu insgesamt 79 verschiedenen Formteilen zusammengenäht worden, die den Konturen der Inseln angepaßt waren. In jede Naht wurde ein Schwimmstreifen eingelassen, und im Luftschiffhangar in Opa Locka wurden die Formteile wie ein Leporello zusammengefaltet, um sie später einfacher auf dem Wasser entfalten zu können. Am 4. Mai wurde mit der Aufdeckung der Stoffbahnen begonnen. Die *Surrounded Islands* wurden pausenlos von über 120 Aufsehern in Schlauchbooten überwacht.

Surrounded Islands, Projekt für die Biscayne Bay, Greater Miami, Florida
Collage, 1983, in zwei Teilen
Bleistift, Stoff, Pastell, Zeichenkohle, Buntstift, Emailfarbe, Luftaufnahme und Stoffmuster, 71 x 56 cm und 71 x 28 cm

ABBILDUNG SEITE 56:
Surrounded Islands, Projekt für die Biscayne Bay, Greater Miami, Florida
Zeichnung, 1983, in zwei Teilen
Bleistift, Zeichenkohle, Pastell, Buntstift, Emailfarbe, Luftaufnahme und Stoffmuster, 244 x 38 cm und 244 x 106,6 cm

Surrounded Islands, Projekt für die Biscayne
Bay, Greater Miami, Florida
Zeichnung, 1983, in zwei Teilen
Bleistift, Zeichenkohle, Pastell, Buntstift,
Emailfarbe, Luftaufnahme und Stoffmuster,
165 x 106,6 cm und 165 x 38 cm
Washington D.C., National Gallery of Art,
Schenkung Dorothy und Herbert Vogel

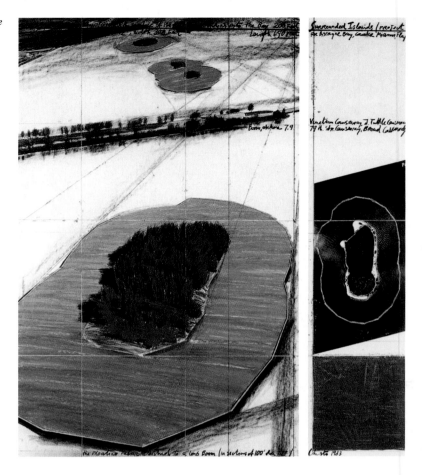

Claude Monet
Seerosen, 1916
Öl auf Leinwand, 200 x 200 cm
Tokio, The National Museum of Western Art
(The Matsukata Collection)

Dieses außergewöhnliche Projekt machte Schlagzeilen weit über Miami hinaus; den nachhaltigsten Eindruck erhielten jedoch zweifellos diejenigen, die es während seiner zweiwöchigen Existenz mit eigenen Augen gesehen haben. In diesen zwei Wochen erlebte der Tourismus in Miami einen beispiellosen Boom. Eine Hubschraubergesellschaft verkaufte rund 5.000 Flüge über die Inseln zu jeweils 35 Dollar. »Rund um den Globus« jedoch erregten die Christos mit diesem Projekt »Aufsehen in Rundfunk und Presse«, wie Grace Glueck in der »New York Times« am 15. Mai 1983 berichtete. »Das Ereignis tauchte in einer Reihe mit den Schlagzeilen über Hitlers Tagebücher, das Truppenabkommen zwischen Israel und Libanon und die nukleare Abrüstung auf.« Kaum jemand weiß, daß die Idee für das Projekt *Surrounded Islands* ursprünglich von Jeanne-Claude stammte; seit vier Jahrzehnten Christos energische Partnerin bei allen Projekten, den großen wie den kleinen, den verwirklichten und den unrealisiert gebliebenen.

Immer wieder wurde den Christos vorgeworfen, ihre Projekte seien keine Kunst. Auch ihr nächstes Projekt, *Der verhüllte Pont Neuf, Paris* (1975–1985, Abb. S. 65), war diesbezüglich keine Ausnahme. Der Widerstand gegen die Verhüllung dieser Brücke, der ältesten in Paris, war enorm. Henri III. hatte 1578 den Grundstein für die Brücke gelegt, und 1606 war sie unter Henri IV. fertiggestellt worden. Im Lauf der Geschichte wurde sie immer wieder umgestaltet, und einige dieser Umbauten gaben ihr ein völlig neues Gesicht, wie etwa die Errichtung von Ladenlokalen auf der Brücke unter dem Baumeister Soufflot oder der Bau, Abriß und Neubau des massi-

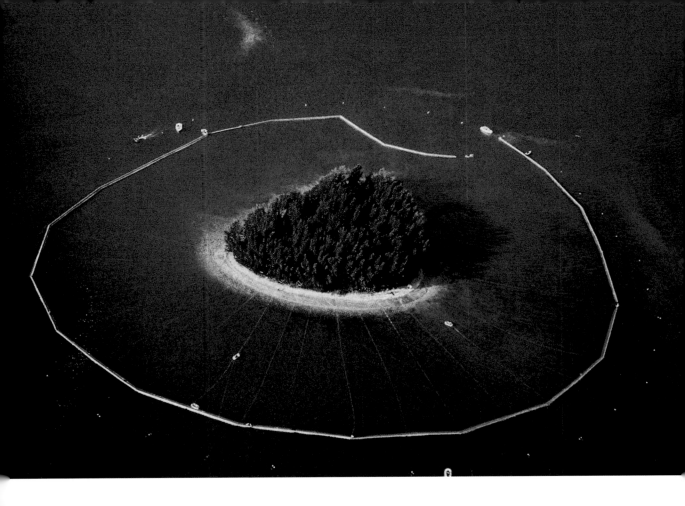

Während der Installation der *Surrounded Islands, Mai* 1983

Christo und sein Sohn Cyril während der Installation der *Surrounded Islands*, Mai 1983

59

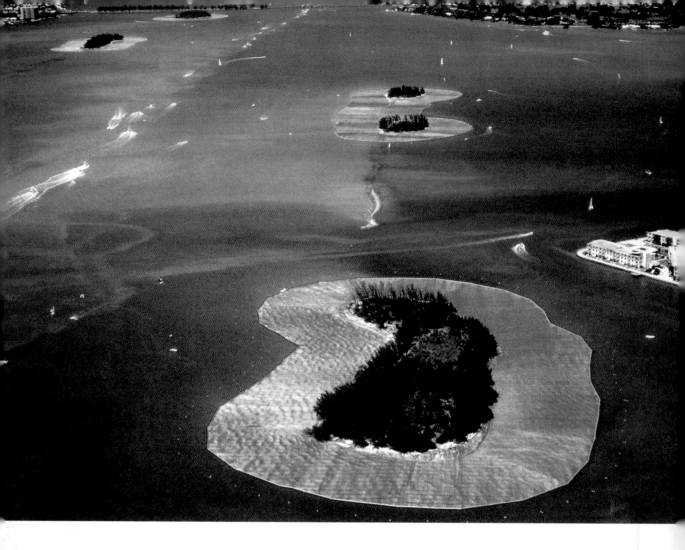

Surrounded Islands, Biscayne Bay, Greater Miami, Florida, 1983
603.850 Quadratmeter Stoff

ABBILDUNG SEITE 61:
Surrounded Islands, Biscayne Bay, Greater Miami, Florida, 1983, Luftaufnahme
603.850 Quadratmeter Stoff

ven Rokoko-Anbaus, der die Wasserpumpe des mondänen Kaufhauses Samaritaine beherbergte und später erneut abgerissen wurde. Es konnte nicht ausbleiben, daß der Pont Neuf mit dieser reichen Geschichte in einer so traditionsbewußten Metropole wie Paris ins Zentrum heftigster Kontroversen rückte, als Christo und Jeanne-Claude den Vorschlag machten, ihn zu verhüllen.

Keine andere Brücke in Paris ist von solch großer kulturellen und historischen Bedeutung. Viele berühmte Künstler haben sie gemalt, unter anderen der Engländer William Turner und die französischen Maler Auguste Renoir, Camille Pissarro, Paul Signac, Albert Marquet und der Spanier Pablo Picasso. Überdies haben Brücken seit Menschengedenken immer auch religiöse und rituelle Konnotationen. Von den Gegnern des Projekts wurden die wildesten Spekulationen vorgebracht: Die Verhüllung könne der Brücke selbst oder denen, die sie überqueren oder unter ihr hindurchfahren, Schaden zufügen; der Stein könne seines ursprünglichen Erscheinungsbildes beraubt werden; ein kulturelles Totem werde entweiht.

Die Christos brauchten zehn Jahre, bis alle Widerstände überwunden waren. Sie begannen, wie so oft, ganz demokratisch, indem sie mit den Menschen sprachen, die in der unmittelbaren Umgebung der Brücke lebten, und sie zu überzeugen versuchten. Am Ende ihres langen Weges standen der französische Staatspräsident und

60

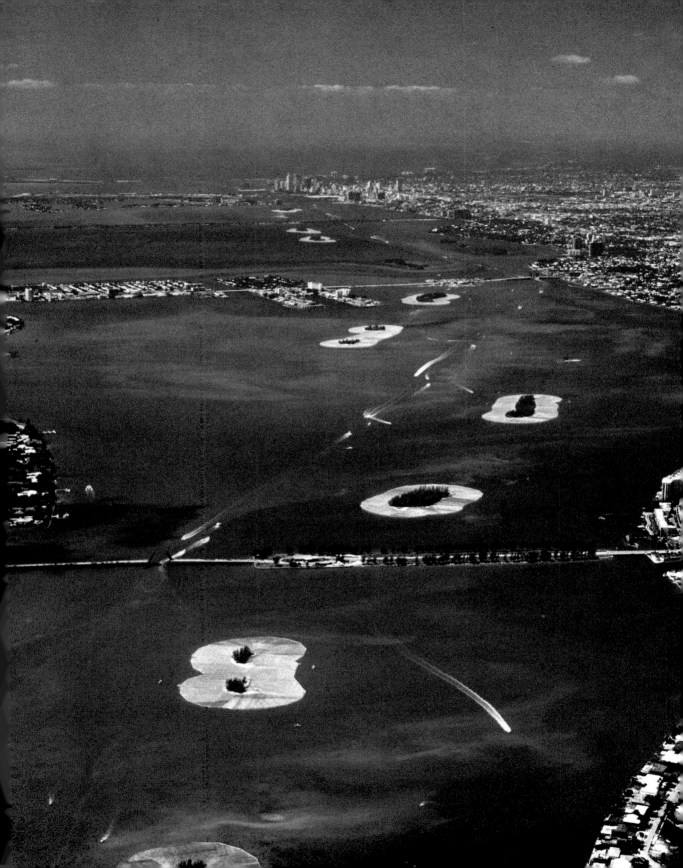

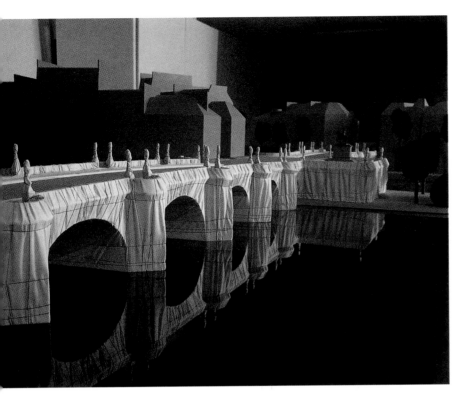

ABBILDUNG SEITE 63:
Der verhüllte Pont Neuf, Projekt für Paris
Collage, 1985, in zwei Teilen
Bleistift, Stoff, Bindfaden, Pastell, Zeichen-
kohle, Buntstift, Luftaufnahme und technische
Daten, 30,5 x 77,5 cm und 66,7 x 77,5 cm

Der verhüllte Pont Neuf, Projekt für Paris
Maßstabgerechtes Modell (Ausschnitt), 1985
Holz, Plexiglas, Farbe, Stoff und Bindfaden
82 x 611 x 478 cm

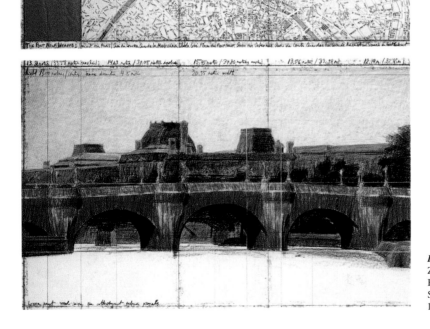

Der verhüllte Pont Neuf, Projekt für Paris
Zeichnung, 1985, in zwei Teilen
Bleistift, Zeichenkohle, Pastell, Buntstift,
Stadtplan und Stoffmuster, 38 x 165 cm und
106,6 x 165 cm

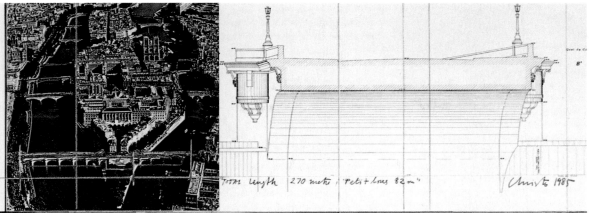

Total length 270 metri, "Petit bras 82 m"

Christo 1985

THE PONT NEUF, WRAPPED (Project for Paris) Quai du Louvre, Q. de la Megisserie, Île de la Cité, Quai Conti, Q. des Gds. Augustins

13.80 metres 14.63 metres 15.95 metres (38.30 metre) 13.56 metres (33.98 metres arche) tower diameter 4.15 m 12.19 metres

13.00 metre centre height 20.55 metre width

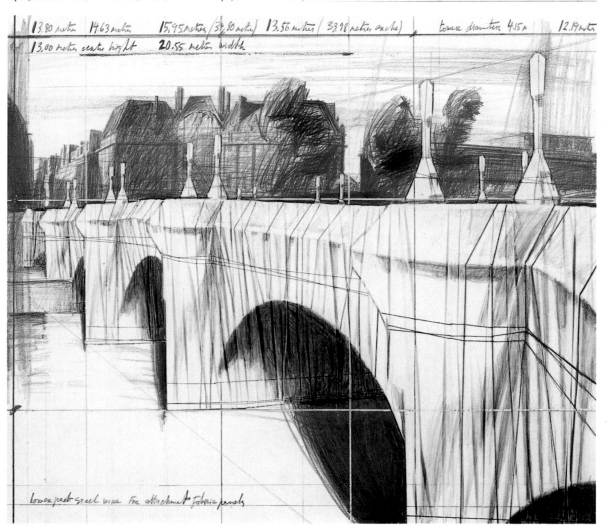

lower part steel wire for attachment fabric panels

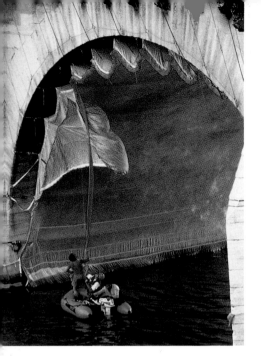

Der verhüllte Pont Neuf, Paris, während der
Installation, September 1985

der Bürgermeister von Paris, die beide ihr Einverständnis geben mußten, bevor das
Projekt endlich realisiert werden konnte.

Zu guter Letzt gaben sowohl Jacques Chirac, der damalige Bürgermeister und
heutige Staatspräsident, als auch sein Erzrivale, Staatspräsident François Mitter-
rand, ihre Zustimmung zu dem Projekt. Nachdem sie 1962 die Rue Visconti mit Öl-
fässern versperrt hatten, hatten die Christos mehrmals vergeblich versucht, ein Pro-
jekt für Paris in Angriff zu nehmen. Die Verhüllung des Pont Neuf, die sich als
triumphaler Erfolg erweisen sollte, war eine Geste – der symbolische Dank, den sie
Frankreich zu schulden glaubten, dem Land, das Christo nach seiner Flucht über
den Eisernen Vorhang für mehrere Jahre zur Heimat geworden war. Einiges spricht
dafür, daß die Brücke unter anderem Christos eigenen Übergang von der kommuni-
stischen in die freie Welt symbolisierte, seine neugefundene Freiheit, sich künstle-
risch ausdrücken zu können.

Am 22. September 1985 vollendete eine Gruppe von 300 Fachkräften den *Ver-
hüllten Pont Neuf* (1985, Abb. S. 65). Sie entfalteten 40.876 Quadratmeter seidig
schimmerndes Polyamidgewebe, das die Farbe von goldenem Sandstein hatte. Be-
deckt wurden mit diesem Gewebe: die Seitenflächen und Gewölbe der zwölf Bögen
des Pont Neuf, ohne den Flußverkehr zu behindern; die Brüstungen bis hinunter
zum Boden; die Gehsteige und Bordsteinkanten (die Fußgänger liefen über den
Stoff); sämtliche Straßenlampen auf beiden Seiten der Brücke; der vertikale Be-
reich des Ufers an der Westspitze der Île de la Cité und die Esplanade des »Vert-Ga-
lant«. Der Stoff wurde mit 13.076 Metern Seil festgeschnürt und mit Stahlketten ge-
sichert, die den Fuß jedes Brückenpfeilers umschlossen. Diese Stahlketten wogen
über 12 Tonnen.

Den »Charpentiers de Paris« unter Gérard Moulin und einem aus französischen
Subunternehmern zusammengesetzten Team standen die amerikanischen Ingenieure
Vahé Aprahamian, August L. Huber, James Fuller, John Thomson und Dimiter Zago-
roff zur Seite, die unter der Leitung von Theodore Dougherty bereits an mehreren
früheren Projekten Christos und Jeanne-Claudes mitgearbeitet hatten. Projektleiter
Johannes Schaub hatte detaillierte Pläne und eine Beschreibung der Arbeitsmetho-
den vorgelegt, die von der Pariser Stadtverwaltung und von den staatlichen Behör-
den gebilligt worden waren.

Und das Ergebnis? Alle Details der Brücke waren unsichtbar geworden – wie
Werner Spies in einem Zeitungsartikel schrieb: »Die Brücke könnte von Adolf Loos
stammen, der das Ornament zum Verbrechen erklärte.« Der visuelle Eindruck der
verhüllten Brücke war der einer postmodernen, aerodynamischen Architektur, die
ein oder zwei anachronistische mittelalterliche Merkmale beibehielt. Die oft gestell-
te Frage nach dem Sinn dieses Unterfangens beantwortete einer der Bergsteiger aus
Chamonix, die an der Vertäuung der vertikalen Flächen beteiligt waren, damit, daß
er ja auch wirklich keine Ahnung habe, warum er Berggipfel besteige. Die einzige
Rechtfertigung liege in der Sache selbst: Es wird getan, weil es getan werden kann.
Daß Brücken schon immer das Transitorische des Menschen symbolisiert haben, für
den Übergang vom Leben zum Tod und für die gefährliche Überquerung eines Ab-
grunds, hat symbolischen Wert, der manche Menschen anziehen mag, so wie andere
sich von den statistischen Angaben beeindrucken lassen. Letzten Endes jedoch le-
ben die Werke der Christos bei aller Komplexität ihrer Vorbereitung und Realisie-
rung von ihrer eigenen, ganz spezifischen Einfachheit. Als die Verhüllung der
Brücke vollendet war, waren selbst die Gegner des Projekts verblüfft über die
außerordentliche Schönheit des Anblicks, der sich ihnen bot.

In einem Interview mit Masahiko Yanagi für einen Ausstellungskatalog sagte
Christo: »… ich [unterteile] meine Projekte in zwei Hauptphasen oder -stufen, die
ich gerne als ›Software‹ bzw. ›Hardwarephase‹ bezeichne. In der Softwarephase
eines Projekts beschäftige ich mich mit Zeichnungen, Plänen, maßstabgerechten
Modellen, rechtlichen Angelegenheiten und technischen Daten. In dieser Soft-

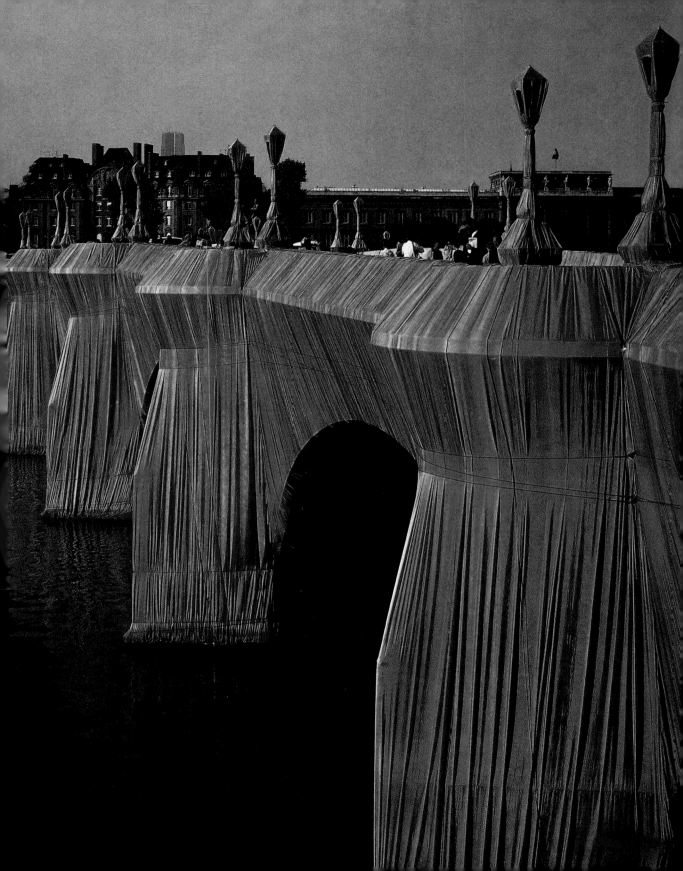

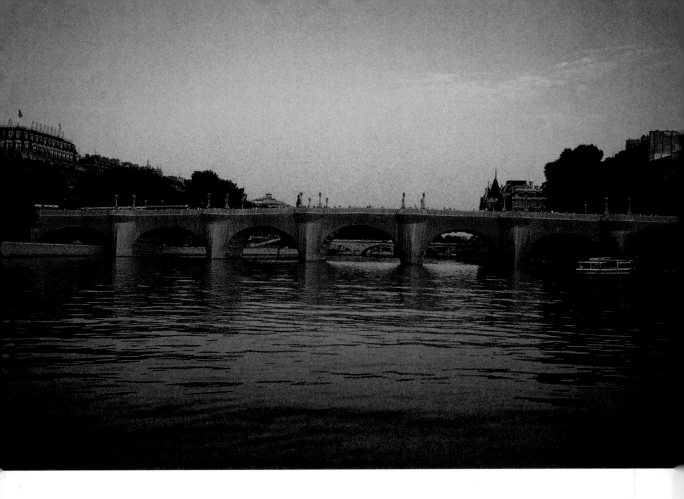

Der verhüllte Font Neuf, Paris, 1975–1985
Polyamidgewebe und Seil

warephase ist das Endergebnis noch nicht wirklich sichtbar, weil es nur vage Vor-
stellungen davon geben kann, wie die Brücke aussehen wird. Ein Architekt oder
Brückenbauer kann zum Beispiel auf schon vorhandene Wolkenkratzer oder
Brücken Bezug nehmen und sich danach richten. Da wir jedoch noch nie eine
Brücke verhüllt hatten, ist jeder Plan neu und einzigartig, sogar für uns. […] Wie
die Brücke schließlich in der Realität aussehen würde, war noch nicht definiert, als
ich 1975 die Idee hatte. […] Das realisierte Kunstwerk *Der verhüllte Pont Neuf* ist
die Akkumulation einer Vielfalt vorweggenommener und erwarteter Kräfte: forma-
ler, visueller, symbolischer, politischer, sozialer und historischer Art. Deshalb ist
dann der zweite Teil – die Hardwarephase, die materielle Verwirklichung des Werks
– doch wohl der schönste und befriedigendste, weil er die Krönung vieler Jahre der
Erwartung ist. Die Hardwarephase läßt sich gut mit einem Spiegel vergleichen. Sie
führt vor Augen, woran wir gearbeitet haben – und mehr als das. Das endgültige
Objekt ist wirklich der Abschluß dieser dynamischen Werkidee.« Christo spricht in
dieser Erläuterung einen Appell an, der das gesamte Werk der Christos durchzieht,
einen Appell an unsere Liebe zur Zufälligkeit, zur ständigen Bewegung und zur gra-
duellen Evolution.

Das bislang ehrgeizigste und kostspieligste Projekt in der künstlerischen Lauf-
bahn der Christos waren *The Umbrellas, Japan – USA* (1984–1991, Abb. S. 70/71).
Es war das erste Mal, daß ein Projekt an zwei Orten gleichzeitig realisiert wurde,
die damit gewissermaßen zu einem verschmolzen. Die Kosten des Projekts beliefen
sich auf 26 Millionen Dollar, und die logistischen Anforderungen waren atemberau-

ABBILDUNG SEITE 67:
Der verhüllte Pont Neuf, Paris, 1975–1985
Luftaufnahme
Polyamidgewebe und Seil

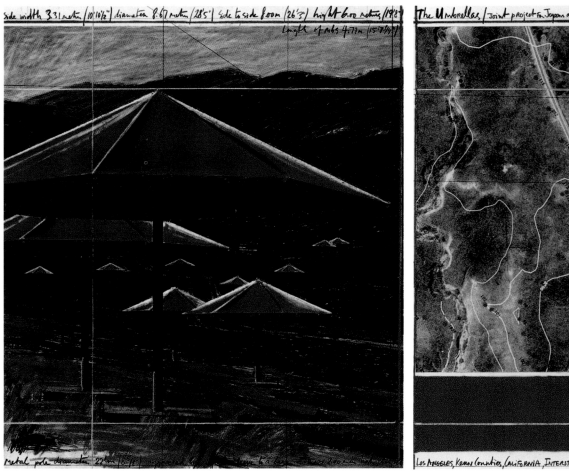

The Umbrellas,
Projekt in zwei Teilen für Japan und die USA
Collage, 1991, in zwei Teilen
Bleistift, Stoff, Pastell, Zeichenkohle, Buntstift, Email-
farbe, topographische Karte und Stoffmuster,
77,5 x 66,7 cm und
77,5 x 30,5 cm

The Umbrellas,
Projekt in zwei Teilen für Japan und die USA
Collage, 1991
Bleistift, Emailfarbe, Fotografie von Wolfgang Volz,
Zeichenkohle, Buntstift und Klebeband, 35,5 x 28 cm

68

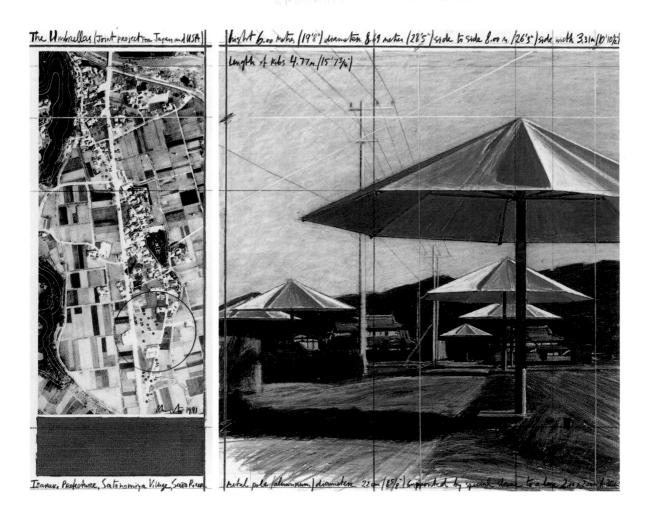

The Umbrellas (Joint project For Japan and USA) | height 6.00 metors (19'8") diameter 8.69 meter (28'5") side to side 8.00 m. /26'5") side width 3.31m (10'10½")

Length of ribs 4.77m. /15'7¾"

Isaraki Perfecture, Satohomiya Village, Sano River | metal pole (aluminum) diameter 22cm (8⅝") supported by special sleeve to a base 200 x 200m. (300...

The Umbrellas,
Projekt in zwei Teilen für Japan und die USA
Collage, 1991, in zwei Teilen
Bleistift, Stoff, Pastell, Zeichenkohle, Buntstift, Luftauf-
nahme und Stoffmuster, 77,5 x 30,5 cm und 77,5 x 66,7 cm

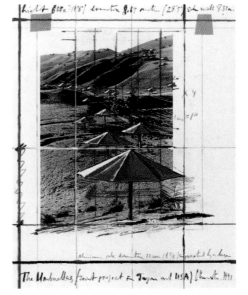

The Umbrellas,
Projekt in zwei Teilen für Japan und die USA
Collage, 1991
Bleistift, Buntstift, Emailfarbe, Zeichenkohle, Fotografie
von Wolfgang Volz, Kugelschreiber und Klebeband,
35,5 x 28 cm

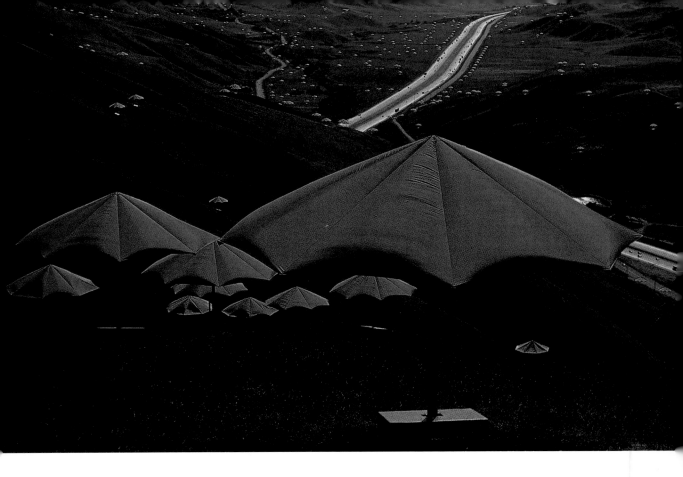

The Umbrellas, Japan – USA, 1984–1991,
(in Kalifornien)
1.760 gelbe Schirme – Höhe jeweils 6 m,
Durchmesser jeweils 8,66 m

bend. In Japan wurden 1.340 blaue Schirme aufgestellt, in den USA 1.760 gelbe
Schirme.

Jeder Schirm war einschließlich des Sockels sechs Meter hoch, hatte einen
Durchmesser von 8,66 Metern und wog etwa 200 Kilogramm. Insgesamt wurden
7.600 Liter Farbe und 410.000 Quadratmeter Stoff benötigt. Dazu kamen die Bau-
teile aus Aluminium: 24.800 Schirmspangen und ebenso viele Streben; die Schirm-
ständer hätten aneinandergereiht eine Gesamtlänge von nahezu 18 Kilometern er-
geben. Selbstverständlich mußten die üblichen Genehmigungen eingeholt werden –
von 17 verschiedenen Regierungs- und Lokalbehörden in Japan und von 27 in den
Vereinigten Staaten, von den 459 Reisbauern und anderen Grundbesitzern gar nicht
zu reden.

Als all das erledigt war, als all diese mühseligen Vorbereitungen abgeschlossen
waren, konnten die Schirme aufgespannt werden – auf Reisfeldern, in einem Fluß,
auf Hügeln und in Dörfern. »Im Beisein der Künstler begannen am 9. Oktober 1991
bei Sonnenaufgang 1.880 Arbeiter, die 3.100 Schirme in Ibaraki und Kalifornien zu
öffnen«, so das Bulletin der Christos. »Dieses temporäre Kunstwerk, das gleichzei-
tig in Japan und in den USA veranstaltet wurde, reflektierte die Ähnlichkeiten und
Unterschiede im Lebensstil und in der Art und Weise der Landnutzung beiderseits
des Pazifiks anhand zweier im Landesinneren gelegener Täler, von denen das japa-
nische 19, das amerikanische 29 Kilometer lang war.«

Die verschiedenen Komponenten der Schirme – Stoffbahnen, Oberbauten aus
Aluminium, Sockel aus Stahl, Verankerungen, Sockelstützen und andere Bestand-

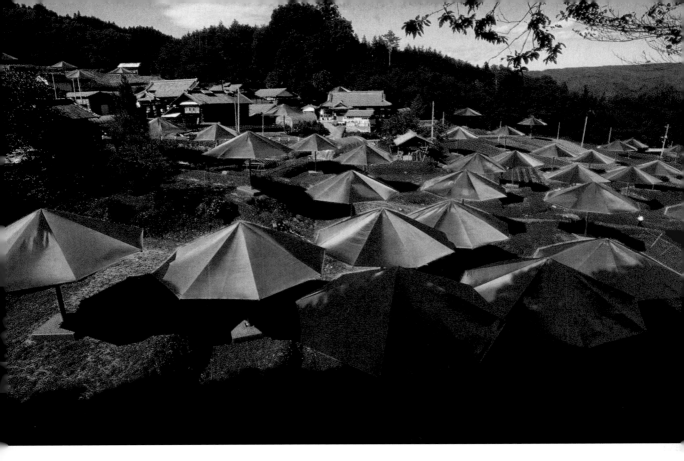

teile – wurden von elf Herstellern in Japan, den USA, Deutschland und Kanada gefertigt. Sämtliche Schirme wurden in Bakersfield, Kalifornien, zusammengesetzt; von dort aus wurden die 1.340 blauen Schirme nach Japan verschifft.

Insgesamt 500 Arbeiter begannen im Dezember 1990 mit der Installation der Verankerungen im Erdboden und der Stahlsockel. Diese Arbeiten, die in Ibaraki von der Muto Construction Co. Ltd. und in Kalifornien von der Firma A. L. Huber & Son durchgeführt wurden, zogen sich bis in den September 1991 hin. Anschließend, vom 19. September bis zum 7. Oktober 1991, wurden die Schirme von einer zusätzlichen »Bautruppe« (»force«, Christos eigene Bezeichnung – als Ehemann einer Generalstochter scheint er oft geradezu militärisch seine Aufgaben anzugehen) an ihre Standorte transportiert, an die Sockel geschraubt und – noch ungeöffnet – in Position gebracht. Am 4. Oktober schlossen sich Studenten, Landarbeiter und Freunde – über 900 in beiden Ländern – den Bauarbeitern an, um die Installation der Schirme abzuschließen. (Der Abbau begann am 27. Oktober; das Gelände wurde in seinen ursprünglichen Zustand zurückversetzt und alle Materialien dem Recycling zugeführt.)

Die Christos beschrieben ihr Projekt folgendermaßen: »Die Schirme, freistehende, dynamische Module, reflektierten die menschliche Nutzung der Ländereien in den beiden Tälern, sie bildeten einladende Innenräume – wie Häuser ohne Wände oder temporäre menschliche Siedlungen. […] Auf der begrenzten und somit wertvollen Fläche des Tals in Japan standen die Schirme in intimer Enge beieinander, gelegentlich folgten sie der Geometrie der Reisfelder. In diesem wasserreichen Ge-

The Umbrellas, Japan – USA, 1984–1991, (in Ibaraki, Japan) 1.340 blaue Schirme – Höhe jeweils 6 m, Durchmesser jeweils 8,66 m

71

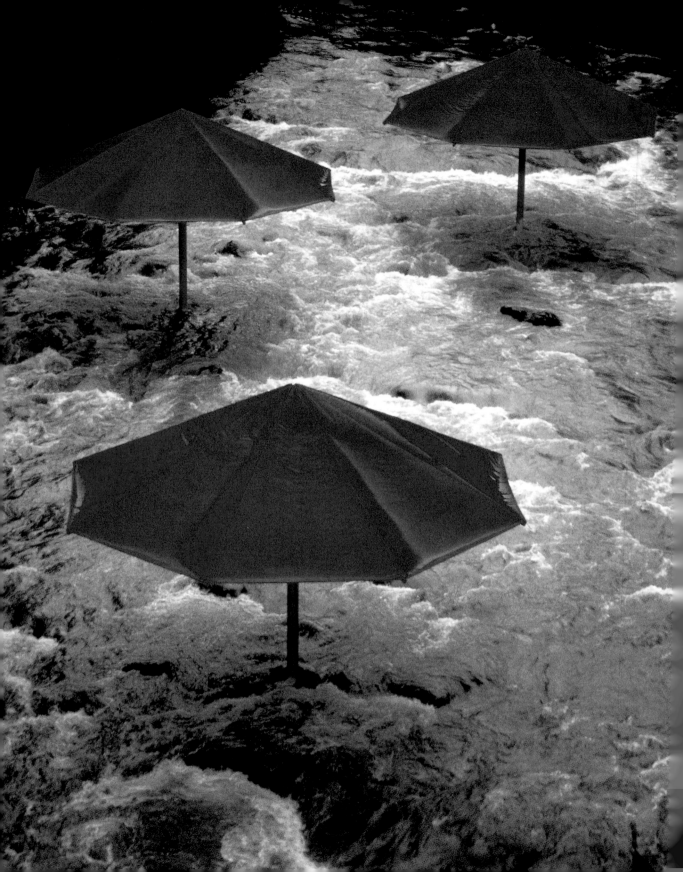

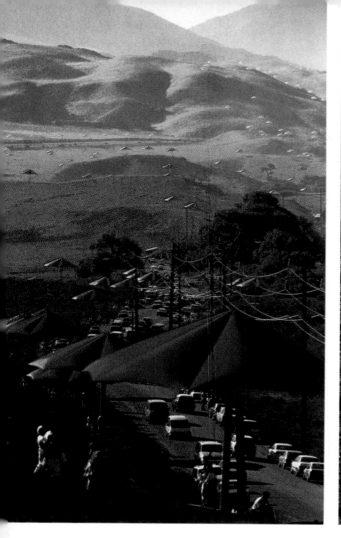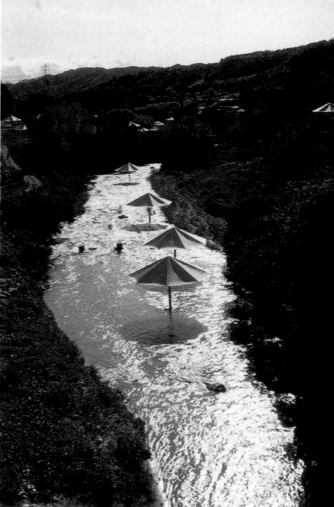

biet mit seiner üppigen Vegetation waren die Schirme blau. Im weiten kaliforni-
schen Tal mit seinem unkultivierten Weideland waren die Schirme eher willkürlich
angeordnet und breiteten sich in alle Richtungen aus. Die braunen kalifornischen
Hügel waren mit gelbem Gras bedeckt, und in dieser trockenen Landschaft waren
die Schirme gelb.«

Es sollte nicht unerwähnt bleiben, daß dieses Projekt, das wie seine Vorgänger ein
großer Medien- und Publikumserfolg war und so vielen Menschen eine so große
ästhetische Freude bereitete, von zwei tragischen Todesfällen überschattet wurde,
die die Christos zutiefst erschütterten.

Jeder, der sie gesehen hat, kann es bezeugen: *The Umbrellas, Japan – USA* waren
von einfacher Anmut und atemberaubender Schönheit – und sie waren ein weiterer
Beleg dafür, daß es in der Kunst der Christos um weit mehr geht, als nur um das
»notorische« Verpacken und Verhüllen. In den Projekten *Valley Curtain* (1970–1972,
Abb. S. 45), *Running Fence* (1972–1976, Abb. S. 51), *Surrounded Islands* (1980–1983,
Abb. S. 54) und *The Umbrellas, Japan – USA* haben sie diesen Aspekt ihrer Kunst
weit hinter sich gelassen.

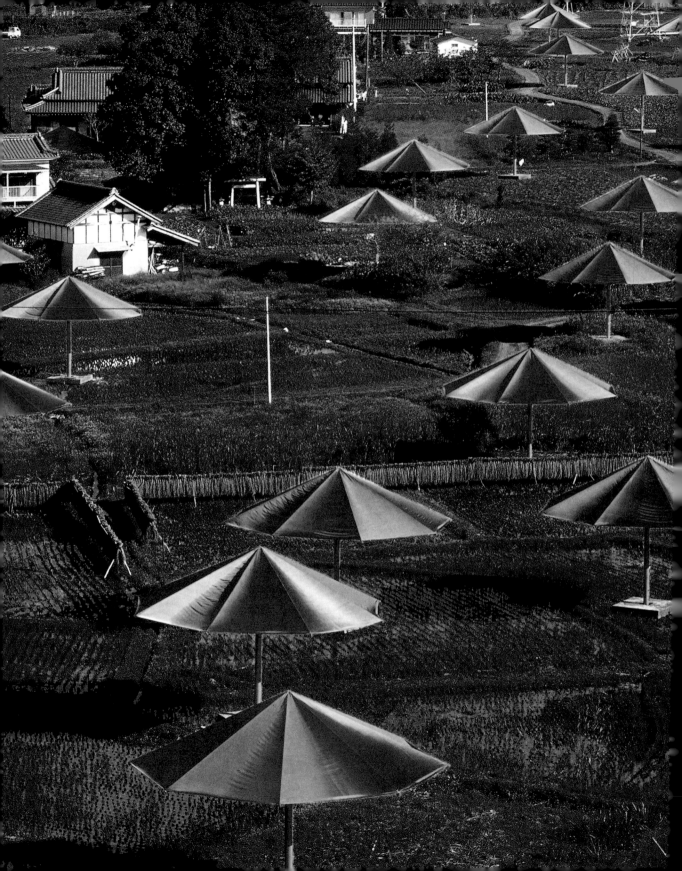

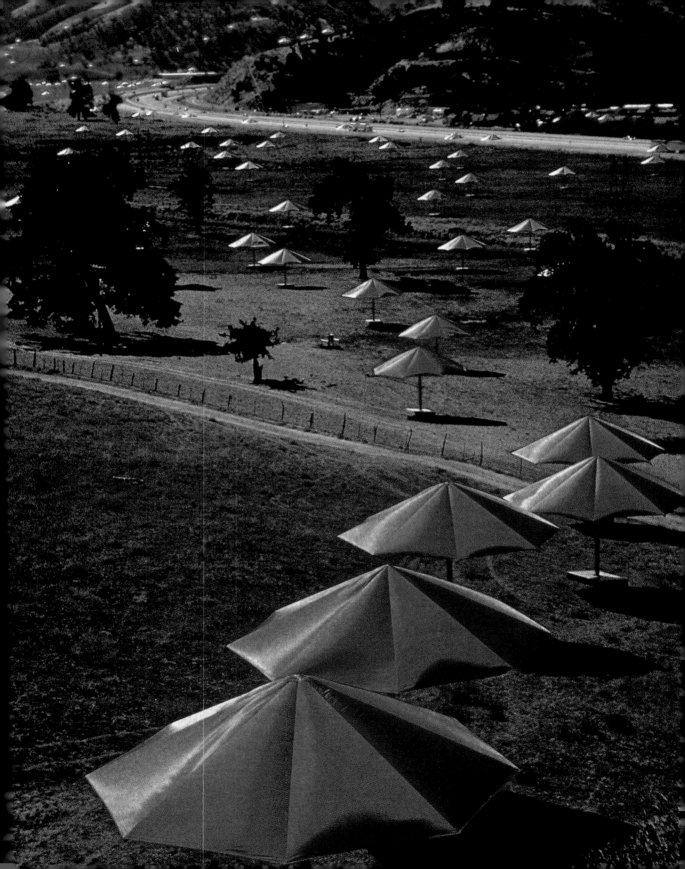

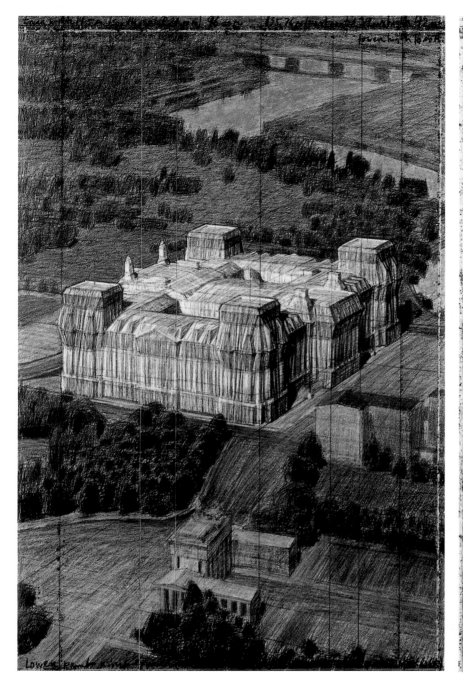

Verhüllter Reichstag, Verhüllte Bäume, The Wall

Christo hat die Idee der Verhüllung eines Parlaments oder Gefängnisses erstmals im Oktober 1961 in Paris geäußert, als er die Verhüllung eines öffentlichen Gebäudes vorschlug. Während der Arbeit an *Valley Curtain, Rifle, Colorado* (1970– 1972, Abb. S. 38) erhielten die Christos eine Postkarte des in Berlin ansässigen Amerikaners Michael S. Cullen, der ihnen vorschlug, den Reichstag oder das Brandenburger Tor zu verhüllen. Schon im November schrieb Jeanne-Claude an Cullen und ließ ihn wissen, sie seien an der Idee durchaus interessiert, konzentrierten sich aber im Augenblick auf das Valley-Curtain-Projekt. Am 4. Dezember 1971 kam es zur ersten Begegnung Christos mit Cullen in Zürich. Da die Christos stets alles bis ins letzte Detail planen, beschlossen sie, zunächst einmal die Genehmigung einzuholen, bevor sie sich an die zu lösenden technischen Probleme machten. Damals hofften sie noch, das Projekt vielleicht im Frühjahr oder Sommer 1973 realisieren zu können.

Die endlose Odyssee des Reichstagsprojekts begann, als Christo 1971, noch während der Arbeit am *Valley Curtain* und der Planung für *Running Fence*, die erste Zeichnung für *Verhüllter Reichstag, Projekt in Berlin* (1992) anfertigte. In Berlin richtete Cullen ein Büro für das Reichstagsprojekt ein. Am 12. Februar 1976 kamen die Christos selbst zum ersten Mal in ihrem Leben nach Berlin. Gemeinsam mit Cullen inspizierten sie das Reichstagsgebäude und erklärten auf ihrer ersten Pressekonferenz unter anderem, das Projekt werde (wie alle anderen) alleine mit dem Verkauf von Zeichnungen und Collagen finanziert. Es folgten erste Begegnungen der Christos mit Bundestagsabgeordneten der CDU und SPD. Im Juni 1976 empfing sie auch die damalige Präsidentin des Bundestags, die der SPD angehörige Annemarie Renger. Sie erklärte ihnen, sie könne die Entscheidung nicht alleine treffen, sondern auch die Alliierten hätten mitzureden; außerdem hätten die Parteien angesichts der bevorstehenden Bundestagswahlen im November 1976 anderes im Sinn. Während die Christos die Arbeit an *Running Fence* (1972–1976, Abb. S. 51) in Kalifornien und später *Verhüllte Parkwege (1977–1978, Abb. S. 53)* in Kansas City, Missouri, fortsetzten, wurde Karl Carstens von der CDU neuer Bundestagspräsident. Klaus Schütz, Regierender Bürgermeister von Berlin, befürwortete zwar das Christo-Projekt, aber im Mai 1977 sprach sich das Bundestagspräsidium dagegen aus.

Seit jeher gehören Zähigkeit und Ausdauer zu den herausragendsten Wesenszügen der Christos. Sie warfen keineswegs das Handtuch, sondern trafen sich als nächstes mit dem früheren Bundeskanzler Willy Brandt, vordem Regierender Bürgermeister von Berlin. Auch er sagte seine Unterstützung zu und hängte eine von Christo geliehene Collage vom Reichstag in seinem Büro auf. Die Alliierten ließen wissen, die Verhüllung des Reichstags sei eine innere Angelegenheit, die sie nicht betreffe. Im November 1977 äußerte sich der neue Westberliner Bürgermeister Dietrich Stobbe positiv zu dem Vorhaben.

In der Annely Juda Gallery in London veranstalteten die Christos ihre erste Ausstellung von Collagen und Zeichnungen des Projekts *Verhüllter Reichstag, Berlin*.

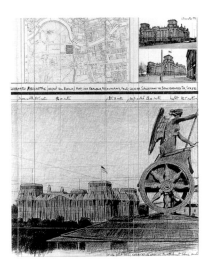

Verhüllter Reichstag, Projekt für Berlin
Collage, 1992, in zwei Teilen
Bleistift, Stoff, Bindfaden, Pastell, Zeichenkohle, Buntstift, Stadtplan und technische Daten, 30,5 x 77,5 cm und 66,7 x 77,5 cm
Berlin, Privatsammlung

ABBILDUNG SEITE 76:
Verhüllter Reichstag, Projekt für Berlin
Zeichnung, 1994, in zwei Teilen
Bleistift, Zeichenkohle, Pastell und Buntstift, 165 x 106,6 cm und 165 x 38 cm
Tarrytown, NY, Sammlung Stinnes Corporation

Während der Parlamentssitzung im Bonner
Bundestag am 25. Februar 1994. Von links:
Roland Specker, Projektmanager; Sylvia Volz;
Christo; Wolfgang Volz, Projektmanager;
Michael Cullen, Projekthistoriker; Thomas
Golden, Projektmanager des amerikanischen
Teils des *Umbrella*-Projekts.

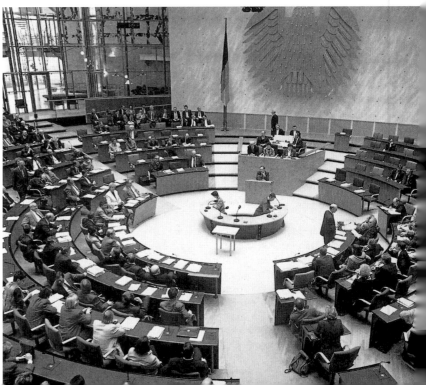

Während der Parlamentssitzung im Bonner
Bundestag, 1994

Neben der Fertigstellung von *Verhüllte Parkwege* begannen sie mit der Planung von *Das Mastaba Projekt für Abu Dhabi* (Abb. S. 88) und *The Gates, Projekt für den Central Park, New York City* (Abb. S. 91). Desgleichen stellten sie *Surrounded Islands* (1980–1983, Abb. S. 54) fertig. Anläßlich von Ausstellungen im Kölner Museum Ludwig und später in Berlin, mit denen sie das Interesse am Reichstagsprojekt neu beleben wollten, trafen sie auch mit dem Regierenden Bürgermeister und späteren Bundespräsidenten Richard von Weizsäcker zusammen, der ebenfalls seine Unterstützung zusagte. 1984 gab Jacques Chirac, damals Bürgermeister von Paris, nach zehnjährigen, zähen Verhandlungen endlich seine Zustimmung für das Projekt *Der verhüllte Pont Neuf* (1975–1985, Abb. S. 65). Zeitgleich begannen die Christos mit den ersten Vorarbeiten zum Projekt *The Umbrellas* (Abb. S. 70/71). Bundestagspräsident Rainer Barzel (CDU), Befürworter des Reichstagsprojekts, trat zurück und wurde von Philipp Jenninger abgelöst, der seinerseits das Projekt ablehnte. 1985 sprach sich Bundeskanzler Helmut Kohl eindeutig gegen das Projekt aus.

Der große Wendepunkt kam mit dem Fall der Berliner Mauer am 9. November 1989. Die Christos schöpften neue Hoffnung. Am 3. Oktober 1990 wurde Deutschland wiedervereinigt, und am 20. Juni 1991 beschloß der Bundestag, Berlin wieder zur Hauptstadt des vereinigten Landes zu machen und den Regierungssitz von Bonn nach Berlin zu verlegen. 1992 starb Willy Brandt, der sich sehr für das Christo-Projekt eingesetzt hatte. 1991 erklärte sich Bundestagspräsidentin Rita Süßmuth eindeutig zugunsten des Vorhabens und versicherte den Christos, sie werde mit aller Kraft für dessen Verwirklichung kämpfen. Sie eröffnete 1993 die Ausstellung der Christos in den Räumen der Akademie der Künste im Marstall in Berlin. Am 11. Januar 1993 erklärten sich Helmut Kohl und Wolfgang Schäuble vor der CDU/CSU-Fraktion gegen das Projekt. Zur gleichen Zeit sprach sich die Jury für den Wettbewerb zum Umbau des Reichstagsgebäudes für die Verhüllung vor dem Umbau aus und empfahl sie dem Bundestag. In der Bundestagslobby wurde neben dem Architekturentwurf für die Reichstagsrenovierung auf Anregung von Rita Süßmuth auch ein maßstabgerechtes Modell des verhüllten Gebäudes ausgestellt.

Am 25. Februar 1994 gab der Bundestag den Christos endlich grünes Licht für die Umsetzung des Projekts. Damit endete jahrelange Mühe und Lobbyarbeit. Seit 30 Jahren hatten die Christos nach eigener Aussage herausragende visuelle Kunstwerke

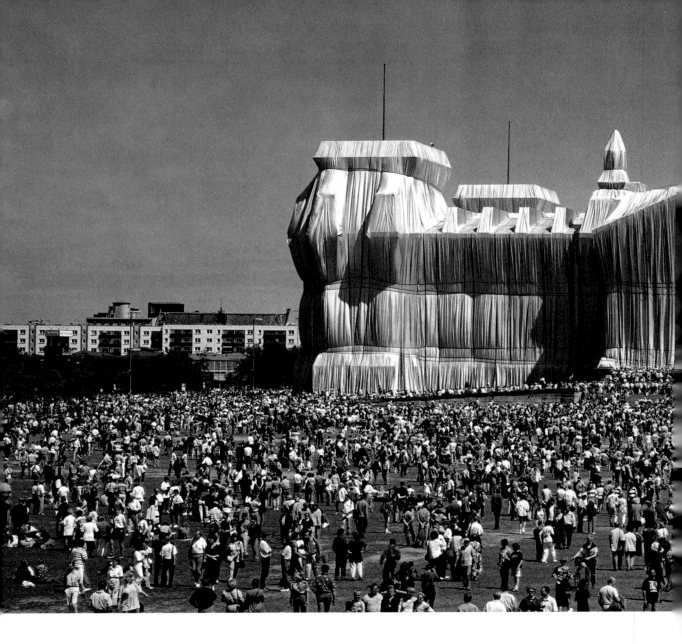

Verhüllter Reichstag, Berlin, 1971–1995
Westfassade
Polypropylengewebe und blaues Seil

geschaffen. »Wir sind keine tragischen Personen. Wir machen nichts Tragisches.
Darin unterscheidet sich auch der Reichstag nicht. Wir schaffen sehr anregende
Dinge. Im Gegensatz zu Stahl, Stein oder Holz fängt Stoff die Physikalität des Win-
des und die Sonne ein, es entstehen kurzweilige Werke, die dann schnell wieder ver-
schwinden.« Auf die Frage, warum er denn überhaupt den Reichstag verhüllen wol-
le, antwortete Christo: »Ich hatte ein besonderes Interesse an Deutschland, weil
meine erste Einzelausstellung 1961 in Köln stattfand und sich seit 1958 viele Samm-
ler, Museumsleute, Kritiker und Freunde in Deutschland für meine Arbeit interes-
sierten. Es gab also eine gewachsene Beziehung zur deutschen Kunstszene und ge-
nerell zur deutschen Kunst. Außerdem«, fügte Christo hinzu, »hatte ich bei der Idee
eines *Running Fence* als erstes an einen Zaun entlang der Berliner Mauer gedacht,
und es gibt aus der Zeit zwischen 1970 und 1972 ein paar Zeichnungen von einem

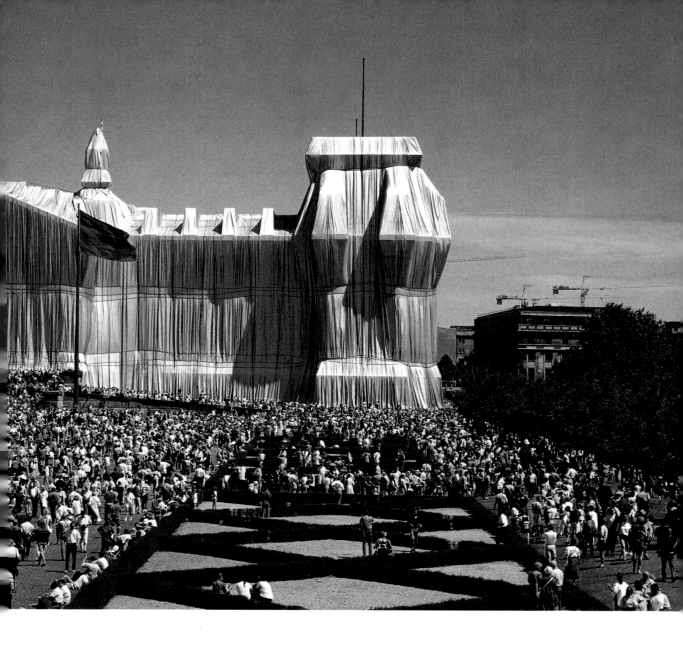

Stoffzaun in Westberlin, hinter dem die Mauer verschwindet – das war mein erstes Projekt für Berlin.«

Das Reichstagsgebäude steht in einem offenen, metaphysischen Raum und hat fortwährend Veränderungen erfahren. Da Christo und Jeanne-Claude seit jeher die sozialen und politischen Auswirkungen ihrer Projekte sowie ihre Auswirkungen auf die Umwelt im Auge haben, sind sie der Idee vom großen und vor allem autonomen Künstler treu geblieben.

Nachdem die Genehmigung erteilt war, begannen zehn Firmen in Deutschland unter der Aufsicht von Wolfgang und Sylvia Volz und Roland Specker im September 1994 mit der Herstellung der diversen Materialien nach den technischen Vorgaben der Ingenieure. Im April, Mai und Juni 1995 wurden die für die Türme, das Dach, die Statuen und Steinvasen benötigten Stahlstrukturen errichtet, damit der

Verhüllter Reichstag, Projekt für Berlin
Collage, 1994
Bleistift, Emailefarbe, Zeichenkohle, Buntstift,
Kugelschreiber, Stadtplan, Fotografie von
Wolfgang Volz, Klebeband und Stoffmuster
auf braun-grauem Karton, 35,5 x 28 cm
New York, Sammlung Adrian Keller

Faltenwurf wie eine Kaskade vom Dach zum Boden schwingen konnte. Für die Verhüllung des Reichstags kamen 100.000 Quadratmeter schweres, mit Aluminium bedampftes Polypropylengewebe und 15.600 Meter blaues, 3,2 Zentimeter dickes Polypropylenseil zum Einsatz. Eine Arbeitsmannschaft aus 90 Facharbeitern und 120 Installationsgehilfen halfen, den 25jährigen Kampf der Christos um die Verwirklichung dieses Projekts, der in den siebziger Jahren begann und sich bis Mitte der neunziger Jahre hinzog, zu beenden. Die Fassaden, die Türme und das Dach wurden mit eigens zugeschnittenen Tuchbahnen abgedeckt, deren Gesamtoberfläche doppelt so groß war wie die des Gebäudes. Tausende sahen stundenlang zu und applaudierten, während sich das Tuch majestätisch entfaltete.

Das 1894 errichtete, 1933 in Brand gesteckte und 1945 fast völlig zerstörte Reichstagsgebäude wurde in den sechziger Jahren wieder instand gesetzt und ist ein Symbol, das wie kaum ein zweites die Höhen und Tiefen der deutschen Geschichte repräsentiert.

Der Einsatz von Stoff hat Künstler seit Urzeiten und bis heute fasziniert. Faltenwurf und Draperien sind wichtiger Bestandteil von Gemälden, Fresken, Reliefs und zahlreichen Skulpturen aus Holz, Bronze oder Stein. Die Verhüllung des Reichstags mit Tuch liegt damit ganz in der klassischen Tradition, und wie die Kleidung oder die Haut ist eine solche Hülle empfindlich und vermittelt ein Gefühl von Einmaligkeit und Vergänglichkeit.

Unzählbare Besuchermassen aus aller Welt harrten ganze Nächte lang aus, manche musizierend, tanzend und singend, und sahen voller Bewunderung zu, wie sich das Tuch dramatisch entfaltete und eine riesige, wunderschöne temporäre Skulptur entstand. Nur wenige Zuschauer äußerten sich negativ über das Projekt. 1.200 Ordner, zumeist Studenten, patrouillierten in Schichten rund um die Uhr um das ganze Gelände und verteilten nebenher kleine quadratische Stoffstücke an die Zuschauer. Die Gesamtkosten von 13 Millionen Dollar wurden von den Christos ausschließlich durch den Verkauf von Zeichnungen, Collagen und maßstabgerechten Modellen ihrer zahlreichen Projekte bestritten.

Zwei Wochen lang schuf das von blauen Seilen gestraffte, silbern glänzende Gewebe einen gewaltigen, nach unten strömenden Faltenwurf, der die Merkmale und Proportionen des imposanten Gebäudes zur Geltung brachte. Am 24. Juni 1995 war das dramatische, leuchtend schöne Werk hoher Kunst vollendet.

Nach zwei Wochen, in denen fünf Millionen Besucher gekommen waren, wurde das Gebäude trotz einer Bitte aus Bonn, die Projektdauer zu verlängern, wieder enthüllt und alles Material recycelt. Im Anschluß begann der Umbau des Gebäudes nach den Plänen des britischen Architekten Sir Norman Foster im Hinblick auf seine Wiederverwendung als deutsches Parlament. Christo sagt: »Alle unsere Werke besitzen eine sehr ausgeprägt nomadische Qualität; wenn Nomadenstämme ihre Zelte unter Verwendung dieses verwundbaren Materials aufstellen, muß man sie sich sehr bald ansehen, denn morgen schon sind sie wieder verschwunden … Niemand kann diese Projekte kaufen, niemand sie besitzen, niemand kommerzialisieren, niemand kann Eintritt für ihre Besichtigung verlangen – nicht einmal uns gehören diese Werke. Unser Werk handelt von Freiheit, und Freiheit ist der Feind allen Besitzanspruchs, und Besitz ist gleichbedeutend mit Dauer. Darum kann das Werk nicht dauern.« Die Verhüllung des Reichstags, eines der ruhmreichsten Projekte der Christos, war zugleich der Höhepunkt der langen Karriere von Christo und Jeanne-Claude.

Seit Mitte der sechziger Jahre gehören auch *Verhüllte Bäume* (1997–1998, Abb. S. 84) zum Werk von Christo und Jeanne-Claude. Christos erster Vorschlag *Projekt für einen Verhüllten Baum* stammt aus dem Jahre 1964; die Skulptur wurde nicht verwirklicht. Die Vorstudiencollage dazu offenbart sein Interesse an Bäumen als lebender Form; er verwendet Gewebe, Polyäthylen, Seile und diverse Sorten Bindfäden, um die organischen Wurzeln und die Baumkrone zu verbergen und zu um-

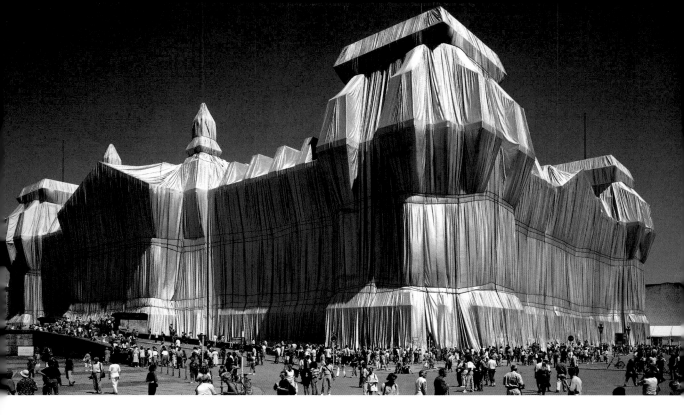

Verhüllter Reichstag, Berlin, 1971–1995
West- und Südfassade
Polypropylengewebe und blaues Seil

schnüren, während der Stamm frei bleibt und sein rohes Äußeres zeigt, so daß der Betrachter einen Blick auf den Baum selbst erhascht. 1966 wurde im Stedelijk van Abbe Museum im niederländischen Eindhoven erstmals ein *Verhüllter Baum* fertig gestellt. Grundlage dieser Skulptur war ein zehn Meter hoher, entwurzelter Baum von 63,5 Zentimetern Durchmesser. Im selben Jahr schlugen Christo und Jeanne-Claude ihr erstes Baum-Projekt, *Verhüllte Bäume, Projekt für Forest Park, Saint Louis, Missouri* vor. Doch trotz zähester Verhandlungen wurde die Genehmigung versagt. Das hinderte die Künstler jedoch nicht an zahlreichen weiteren Versuchen für die Durchführung eines Projekts unter Verwendung von Bäumen.

Als nächstes schlugen die Künstler 1967 *Verhüllte Bäume, Projekt für die Fondation Maeght, Saint-Paul-de-Vence, Frankreich* vor, aber wiederum wurde die Genehmigung versagt. Auf den vorbereitenden Collagen für dieses Projekt sind drei stehende Eichen zu sehen, die zu einer einzigen lebenden, in sich abgeschlossenen Einheit zusammengebunden sind. Etwas später im selben Jahr gelang es Christo, in der Stiftung Maeght zwei entwurzelte Bäume zu umhüllen. Doch Christo und Jeanne-Claude ließen nicht locker und wollten unbedingt ein temporäres Kunstwerk mit stehenden Bäumen verwirklichen; sie schlugen daher immer wieder neue Projekte vor, darunter *Verhüllte Bäume,* Projekt für das Museum of Modern Art, New York und *Verhüllte Bäume und Verhüllter Skulpturengarten, Projekt für das Museum of Modern Art, New York* von 1968, *Verhüllte Bäume, Projekt für die Avenue des Champs-Elysées, Paris* (1968/69), *Zwei Verhüllte Bäume, Projekt für den Garten von Peppino Agrati, Veduggio, Italien* (1970/71), und *Verhüllter Baum, Projekt für das Museum Würth, Künzelsau, Deutschland* (1994).

Jedes dieser Projekte unterschied sich im Detail. Die Bäume des Museum of Modern Art in New York wachsen auf engem, durch eine Mauer abgetrenntem Raum. Nach dem maßstabgerechten Modell sollten die Baumkronen verhüllt werden, die Stämme hingegen frei bleiben, während im Skulpturengarten des Museums

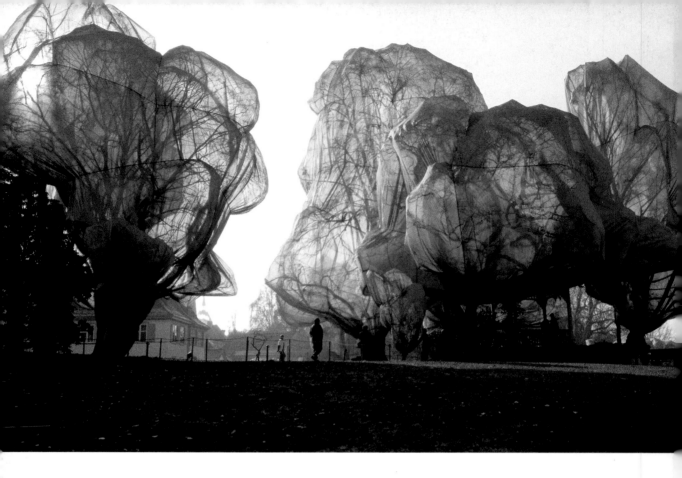

Verhüllte Bäume, Stiftung Beyeler und Berower Park, Riehen, Schweiz, 1997–1998
Polyestergewebe und Acrylseil

die Bäume in verschlossenen Innenräumen stehen und, zusammen mit dem Fußboden, völlig verhüllt werden sollten, so daß Bäume und Boden zu einem integralen Bestandteil des Raums ineinanderfließen. Die 330 Bäume auf den Champs-Elysées, die das ehrgeizigste Verhüllungsobjekt der Künstler darstellen, stehen in Reih' und Glied aufgepflanzt wie Soldaten, als bewachten sie die geschäftige Prachtstraße. Beim Projekt im weniger abgezirkelten Raum der Peppino-Agrati-Gärten sollten nur zwei Bäume zum Einsatz kommen, und beim Museum Würth sogar nur ein einziger. Dennoch konnten Christo und Jeanne-Claude keines dieser Projekte verwirklichen, weil jedes Mal die Genehmigung ausblieb.

In dieser Zeit schufen die Christos weitere Skulpturen mit entwurzelten Bäumen. 1968 wurde in Greenwich, Connecticut, ein 17,7 Meter langer Baum von 91 Zentimetern Stammdurchmesser verhüllt, und 1969 im australischen Sydney für den Kunstsammler John Caldor *Zwei Verhüllte Bäume* geschaffen, von denen der eine 9,5 Meter lang und 91 Zentimeter dick, der andere 5,18 Meter lang und ebenfalls 91 Zentimeter dick war. Im selben Jahr 1969 schuf Christo die Arbeit *Verhüllter Baum* für das Museum of Contemorary Art in Chicago, Illinois. Jedesmal wurden die Wurzeln und Kronen der reglos liegenden Bäume mit unterschiedlichen Geweben, Seilen und Bindfäden umwickelt, während die Borke des Stamms unverhüllt blieb.

Nach dreißig Jahren Arbeit mit Bäumen und unablässiger Suche nach einer Möglichkeit, endlich ein Kunstwerk mit lebenden Bäumen schaffen zu können, erhielten Christo und Jeanne-Claude 1997 die Erlaubnis für *Verhüllte Bäume, Stiftung Beyeler und Berower Park, Riehen, Schweiz* (1997–1998). In zweijähriger Planung wählten die Künstler jeden einzelnen der 178 zu umhüllenden Bäume, das zu verwendende

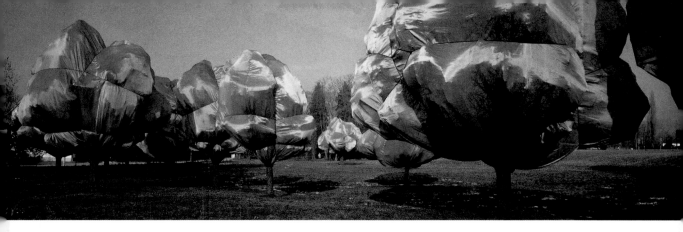

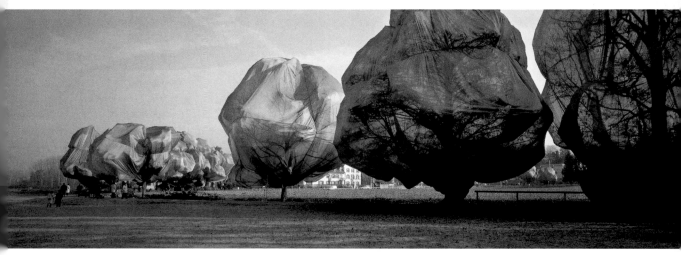

Gewebe und die benötigten Seile aus. Unermüdlich arbeiteten sie mit ihren Mitarbeitern Wolfgang Volz und Josy Kraft, nahmen die notwendigen Vermessungen vor, schufen für jeden Baum ein eigenes Schnittmuster, anschließend wurden die Tuchbahnen genäht und nach Riehen gesendet. Am 13. November 1998 wurde das ehrgeizige Projekt mit 55.000 Quadratmetern gewobenem Polyester und 23,1 Kilometern Seil verwirklicht. Die Baumhöhen schwankten zwischen 25 und 2 Metern, der Durchmesser zwischen 14,5 Metern und 1 Meter. Durch das lichtdurchlässige Gewebe drangen Äste nach außen, ganz als wolle sich Mutter Natur lustvoll den Betrachtern präsentieren.

Verhüllte Bäume war drei Wochen lang im wechselhaften Herbstwetter zu sehen – bei Sonnenschein, Sonnenuntergängen, Frost, Regen und Schnee. Die Künstler bemerken dazu: »Die Zeitgebundenheit eines Kunstwerks ruft ein Gefühl der Zerbrechlichkeit, Verwundbarkeit und den Drang zur Betrachtung hervor und gleichzeitig die Angst vor dem Vermissen, denn morgen ist es dahin. Was wir unserem Werk als zusätzliche ästhetische Qualität mitgeben wollen, ist die Liebe und Zärtlichkeit, die Menschen dem Vergänglichen entgegenbringen, der Kindheit und überhaupt dem Leben zum Beispiel.« Oder, wie es Jeanne-Claudes enge Mitarbeiterin Susan Astwood ausdrückt: »Nach den langen Jahren der Vorarbeit und Vorfreude liefert Christos und Jeanne-Claudes poetisches Projekt den Beweis, warum es ihnen die unendliche Arbeit und die Unsummen von Geld wert ist. Christo und Jeanne-Claude arbeiten weder für finanziellen Gewinn, noch um ihrem Ich ein bleibendes

Verhüllte Bäume, Stiftung Beyeler und Berower Park, Riehen, Schweiz, 1997–1998
Polyestergewebe und Acrylseil

The Wall, Projekt für Gasometer, Oberhausen
Zeichnung, 1999
Bleistift, Emailfarbe, Pastell, Zeichenkohle
und Klebeband, 77,5 x 70,5 cm

Monument zu hinterlassen. Sie arbeiten zur Finanzierung ihrer Projekte so, wie Eltern selbstlos ihre Kinder großziehen. Die Ausgaben und langen Arbeitstage finden ihren Lohn in der Freude und Schönheit, die sie bei der Verwirklichung ihrer Projekte empfinden.«

Auch Ölfässer sind im Werk von Christo und Jeanne-Claude seit 1958 Tradition: *Verhüllte Ölfässer* (1958); *Gestapelte Ölfässer* und *Dockside Packages* im Hafen von Köln 1961 (Abb. S. 20); *Ölfässer-Konstruktionen* in Gentilly, Frankreich; *Mauer aus Ölfässern – Eiserner Vorhang* in der rue Visconti in Paris (Juni 1962, Abb. S. 14); *56 Ölfässer* (1966), die Martin und Mia Visser dem Kröller-Müller-Museum in Otterlo (Holland) stifteten; *Die Mastaba aus 1,240 Ölfässern*, Institute for Contemporary Art, Philadelphia (1968). 1979 begannen Christo und Jeanne-Claude mit der Arbeit an *Die Mastaba von Abu Dhabi, Projekt für die Vereinigten Arabischen Emirate* (1979, Abb. S. 88), einer Konstruktion aus 400.000 Ölfässern mit einer Höhe von 150 Metern und einer Grundfläche von 300 x 225 Metern, die derzeit noch nicht verwirklicht ist.

Der Oberhausener Gasometer gilt als einer der größten ehemaligen Gastanks der Welt; er ist 110 Meter hoch und hat einen Durchmesser von 68 Metern. Erbaut wurde er 1928 zur Lagerung der bei der industriellen Eisenerzherstellung anfallenden Gase. 1998 lud die vom Land Nordrhein-Westfalen zur Verbesserung der Infrastruktur des Ruhrgebiets geschaffene IBA Emscher Park-Organisation die Christos ein, zwei Dokumentationsausstellungen von *The Umbrellas, Japan – USA* (1984–1991, Abb. S. 70/71) und *Verhüllter Reichstag, Berlin* (1971–1995, Abb. S. 80/81), zu organisieren. *The Wall, 13,000 Oil Barrels, Oberhausen* (1999, Abb. S. 87) war kein Projekt, sondern eine Installation. Die 26 Meter hohe, 68 Meter breite und 7 Meter tiefe Mauer war ein vielschichtiges Kunstwerk aus 13.000 hellgelb, orange, blau, grün, weiß und grau bemalten Ölfässern, die bunt gemischt übereinanderlagen. Zusammen wogen sie 300 Tonnen.

Die Mauer aus Ölfässern in Oberhausen folgt ganz der Tradition der Christos, mit ihr schloß sich gleichsam der 1958 begonnene Kreis. *The Wall* entstand zwischen dem 8. Januar und 9. April 1999 und blieb fünf Monate stehen. Anschließend wurde die Installation demontiert, die Fässer wurden neu lackiert und wieder der petrochemischen Industrie überlassen.

Mit ihren strahlenden Farben, die mit den dunklen Wänden kontrastierten, war die Mauer ein weiteres ungewöhnliches und unvergeßliches Erlebnis.

ABBILDUNG SEITE 87:
The Wall, 13.000 Oil Barrels, Oberhausen,
1999

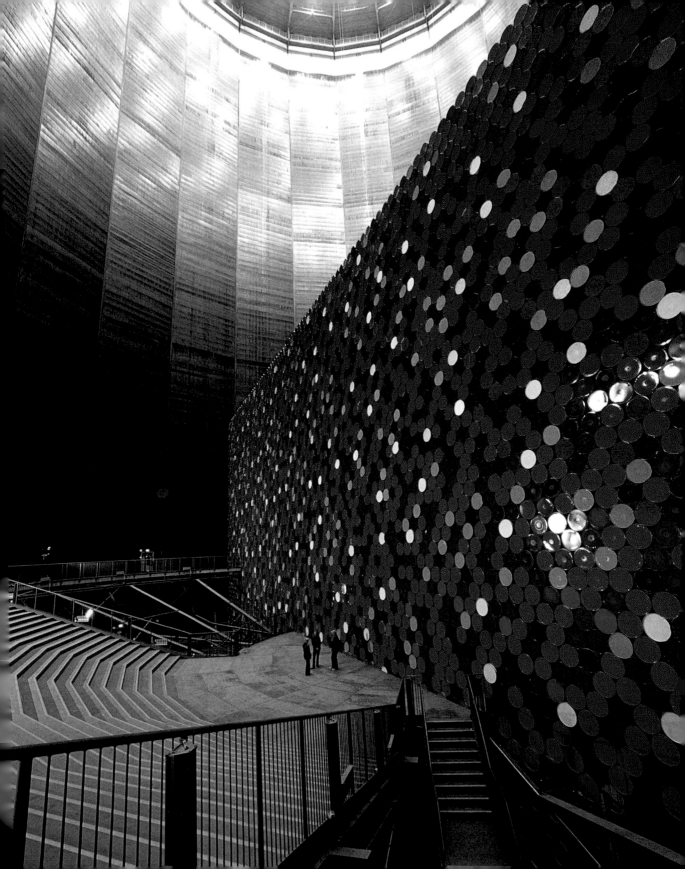

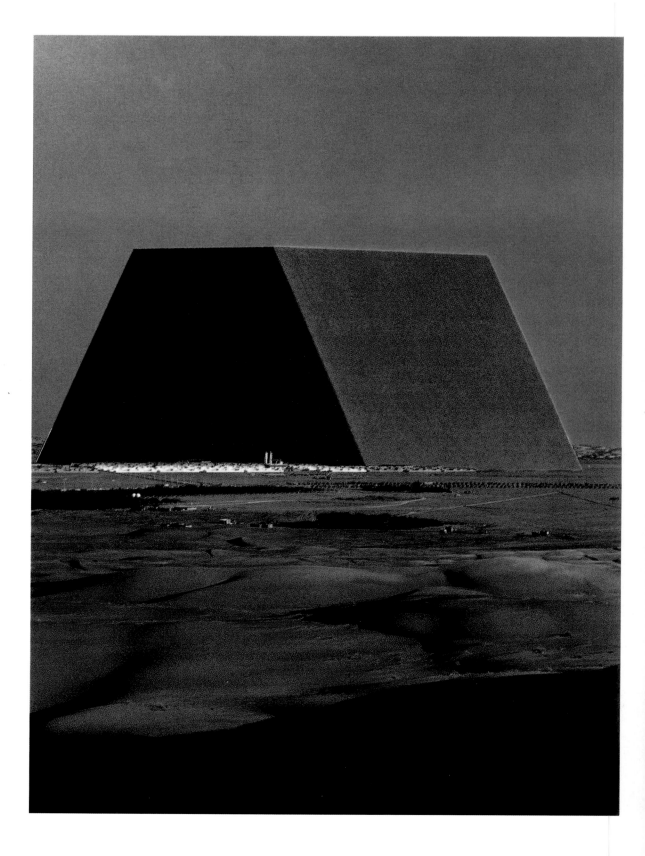

»Das ist die Wirklichkeit«

Projekte in Planung

Die Christos sind Künstler, die keinen Stillstand kennen. Es steht nur in Einklang
mit dem transitorischen Moment ihrer Kunst, daß sie ständig von einem Projekt
zum anderen übergehen und daß die Vorbereitungen für verschiedene Projekte par-
allel stattfinden. Selbst heute, da das Reichstagsprojekt endlich realisiert wurde,
sind die Christos gleichzeitig mit anderen Arbeiten beschäftigt, und mit einigen die-
ser Pläne sind sie schon seit Jahren befaßt. Es liegt etwas Monumentales in dieser
Gabe, Kunst über lange Zeiträume hinweg zu konzipieren.

Die Werke, die sich zur Zeit in Vorbereitung befinden sind: *Die Mastaba von Abu
Dhabi. Projekt für die Vereinigten Arabischen Emirate* (1979, Abb. S. 88); *The Gates,
Projekt für den Central Park, New York City* (1991, Abb. S. 90); und *Over the River*
(Abb. S. 92), ein Projekt für den Westen der USA.

Das *Mastaba-Projekt* hat eine Vorgeschichte. Eine Mastaba ist der Oberbau eines
Grabes, eine uralte architektonische Form mit zwei senkrechten Wänden, zwei ge-
böschten Wänden und einem flachen Dach. Anläßlich ihrer Ausstellung im Institute
of Contemporary Art in Philadelphia schufen die Christos 1968 ihr erstes als Masta-
ba bezeichnetes Projekt. Diese Mastaba aus 1.240 Ölfässern – über sechs Meter
hoch, neun Meter breit und zwölf Meter tief – wurde im Museum errichtet. 1969
planten die Christos dann eine Mastaba für Houston, Texas, die aus 124.000 Fässern
bestehen sollte. Dieses Projekt wurde jedoch nicht realisiert.

Die *Mastaba von Abu Dhabi* ist laut der Pressemitteilung der Christos sowohl als
»Symbol des Emirats und der Größe des Scheichs Zayed« als auch als »Symbol der
vom Öl geprägten Weltzivilisation« konzipiert. Sie soll höher und massiver als die
Cheopspyramide bei Kairo werden. Es liegt natürlich eine eklatante Logik darin,
die Golfregion mit ihrer gewaltigen Erdölproduktion als Standort für ein Projekt
auszuwählen, das aus beinahe 400.000 Ölfässern errichtet werden soll. Eine Logik
von weniger offensichtlicher Art liegt allerdings in der beabsichtigten Analogie
zwischen der visuellen Wirkung der verschiedenfarbigen Fässer und der islamischer
Mosaiken, eine Analogie, die diesem Projekt eine ganz außerordentliche ästhetische
Anziehungskraft verleihen dürfte.

Ursprünglich war eine Mastaba Teil eines altägyptischen Grabbaus. In einer äuße-
ren Kammer wurden Opfergaben hinterlegt, während sich in einer inneren Kammer
ein Bildnis des Verstorbenen befand. Von dort aus führte ein Schacht ins eigentliche
Grab hinunter. Eine Mastaba war also ein – sakraler, ritueller, religiöser – Zweckbau.
Sie war ein Monument, das der Erinnerung und der Ehrerbietung diente. Im Gegen-
satz dazu hat Christos geplante *Mastaba* nur den einen Zweck, als riesiges skulptura-
les Artefakt einfach existent zu sein. Wenn das Projekt realisiert wird, werden die ho-
rizontal auf der Seite liegenden Fässer ein Bauwerk von einer Größe ergeben, daß
mehrere 40stöckige Wolkenkratzer bequem darin Platz finden könnten. Es wird nur
einen Zugang geben: eine Passage zu den Aufzügen, die die Besucher auf die Ober-
seite bringen, 150 Meter über dem Erdboden. Von dort aus werden sie faszinierende
Aussichten genießen können, bis etwa 50 Kilometer weit ins Land hinein. Der phäno-

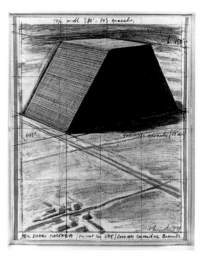

*Die Mastaba von Abu Dhabi, Projekt für die
Vereinigten Arabischen Emirate*
Zeichnung, 1978
Bleistift, Zeichenkohle, Pastell und Buntstift,
71 x 56 cm
Privatsammlung

ABBILDUNG SEITE 88:
*Die Mastaba von Abu Dhabi, Projekt für die
Vereinigten Arabischen Emirate*, 1979
(Ausschnitt)
Collagierte Fotografie, 56 x 35 cm

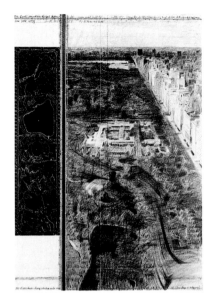

***The Gates, Projekt für den Central Park,
New York City***
Zeichnung, 1991, in zwei Teilen
Bleistift, Zeichenkohle, Pastell, Buntstift,
Stadtplan, 203,6 x 38 cm und 203,6 x 106,6 cm

***The Gates, Projekt für den Central Park,
New York City***
Auf einem Feld in der Nähe von Boulder,
Colorado ließen Christo und Jeanne-Claude
1980 von Theodore Dougherty, Dr. Ernest
C. Harris, Sargis Safarian and Dimiter
Zagoroff drei Life-Size-Tests ausführen.

menale Eindruck des Ganzen, das sinnliche Erlebnis des Bauwerks und seiner Umgebung, wird der einzige Zweck der *Mastaba* sein.

Das Gelände, durch das die zur *Mastaba* führenden Wege verlaufen, wird sich dem Besucher wie eine Oase mit Blumen und Wiesen darbieten. Um die *Mastaba* herum werden in einem gewissen Abstand auch Palmen, Eukalyptusbäume, Dornbüsche und anderes Strauchwerk gepflanzt werden, die als Windschutz dienen und die Gewalt der Sandstürme mildern sollen. Die Projektbeschreibung sieht einen »Gebetsraum« (wie auch Parkplätze und andere Einrichtungen) in dieser doch etwas entlegenen Gegend vor; eine einfühlsame Reverenz an die ursprüngliche Funktion solcher Bauten und eine Höflichkeitsbezeugung gegenüber der islamischen Welt. Obwohl die Christos einen detaillierten Ausstellungskatalog in arabischer Sprache veröffentlicht haben, ist das Projekt bis jetzt noch nicht gebilligt worden.

Das Projekt *The Gates* steht nicht für den monumentalen Aspekt im Werk der Christos, sondern für eine andere Facette, die uns aus Projekten wie *The Umbrellas* oder *Surrounded Islands* vertraut ist. Die *Gates* (»Tore«), die in Abständen von etwa drei Metern auf den Fußwegen im Central Park aufgestellt werden sollen, werden etwa fünf Meter hoch sein; die Breite wird mit der Breite der Wege variieren. Die an den oberen Rahmen der Stahltore befestigten gelben Stoffbahnen werden in Richtung des jeweils folgenden Tors wehen, wenn der Wind aus der richtigen Richtung kommt.

Als die Christos dieses Projekt im Jahre 1979 konzipierten, hofften sie, die Tore im Oktober 1983 oder 1984 zwei Wochen lang aufstellen zu können. Tatsächlich wartet das Projekt jedoch bis heute auf seine Realisierung. Damals legten sie eine schriftliche Zusicherung vor, derzufolge weder der Stadt New York noch der Parkverwaltung irgendwelche Kosten entstehen würden; auf der Grundlage der Vereinbarungen, die anläßlich der Realisierung des Projekts *Running Fence* mit den zuständigen Behörden in Kalifornien getroffen worden waren, sollte ein Vertrag abgeschlossen werden. Darin wollten die Christos sich dazu verpflichten, eine Haftpflichtversicherung gegen Personen- und Sachschäden abzuschließen, um das Gartenamt vor jeglichen Schadensersatzansprüchen zu bewahren, auf Wunsch der Parkverwaltung ein Umweltschutzgutachten erstellen zu lassen und das Parkgelände nach der Entfernung der Tore in seinen ursprünglichen Zustand zurückzuversetzen. Den zuständigen Behörden wurde ein uneingeschränktes Mitspracherecht zugesagt. Außerdem versicherten die Christos, nur in Manhattan ansässige Arbeitskräfte zu beschäftigen, die Kosten der Parküberwachung zu übernehmen und einen unbehinderten Zugang für Wartungs-, Polizei- und Rettungsfahrzeuge zu garantieren. Darüber hinaus sicherten sie zu, daß die Vegetation und die Felsformationen nicht in Mitleidenschaft gezogen und die Lebensräume der im Park lebenden Tiere nicht gestört werden würden. Mit einem Wort: Die Christos machten ihren Vorschlag auf eine Art und Weise, die geradezu zu einem Markenzeichen geworden ist – gut durchdacht, gewissenhaft, umsichtig, diplomatisch und vor allem mit einem wirkungsvollen Sinn für organisierte Verantwortlichkeit. Diese Taktik ist zu einem integralen Bestandteil all ihrer Projekte und damit zu einem Teil ihrer Kunst geworden.

Das Projekt *The Gates* würde das organische Element des Central Park unterstreichen, der einen Gegensatz zum geometrischen Gitternetzmuster Manhattans bildet, und mit der Schönheit des Parks harmonieren. 1981, nachdem die Christos detaillierte Pläne und Umweltverträglichkeitsstudien unterbreitet hatten, legte der Leiter der städtischen Parkbehörde leider einen 165seitigen Bericht vor, worin die Genehmigung abgelehnt wurde.

Over The River (Abb. S. 92), wurde 1992 begonnen. Die Christos und ihre Mitarbeiter legten im August 1992, 1993 und 1994 auf der Suche nach einem geeigneten Platz in den Rocky Mountains nicht weniger als 22.530 Kilometer zurück. Das Konzept sah vor, daß der Fluß einen hohen Uferrand aufweisen sollte, damit die Stahlkabel und Stoffbahnen weit oberhalb des Wassers der wechselnden Gestalt und

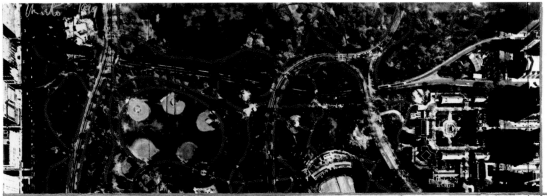

The Gates | project for Central Park, New York City | 11.000-15.000 steel gates along 26 ml. selected walk ways

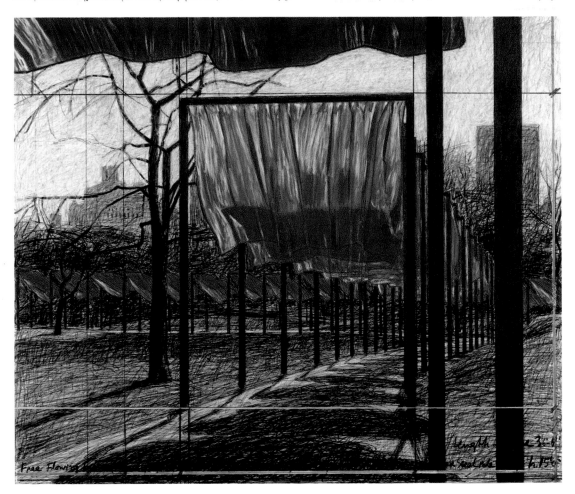

Free Flowing

The Gates, Projekt für den Central Park,
New York City
Collage, 1999, in zwei Teilen
Bleistift, Stoff, Pastell, Zeichenkohle,
Buntstift und Luftaufnahme,
30,5 x 77,5 und 66,7 x 77,5 cm

Over the River, Projekt für den Arkansas River, Colorado
Zeichnung, 2000, in zwei Teilen
Bleistift, Pastell, Zeichenkohle, Buntstift, handgezeichnete topographische Karte und Klebeband
38 x 165 und 106,6 x 165 cm

Breite des Flußlaufs folgen können. Am oberen Uferrand verankerte Stahlkabel sollten über den Fluß gespannt werden können und die fertiggenähten Nylonstoffbahnen tragen, die an quer stehenden Ösen befestigt, drei bis sieben Meter über der Wasseroberfläche auf einer Länge von 11 Kilometern den Fluß überdecken, unterbrochen durch Brücken, Felsen, Bäume, Gebüsch. An diesen Stellen kann Licht von außen eindringen und somit ein lichtdurchflutetes Gewölbe entstehen. Zwischen Ufer und Tuchende sollte als Kontrast ein freier Raum bleiben, so daß die Sonne von beiden Seiten auf den Fluß einfallen kann. Betrachtet man diese Arbeit von unten von den Felsen am Uferrand oder von einem Kanu auf dem Wasser aus, bietet sich durch das Zusammenspiel aus dem leuchtenden und lichtdurchlässigen Gewebe und den dadurch sichtbaren Wolken, Bergen und der Ufervegetation ein unvergeßliches Schauspiel. Notwendig war auch eine kontinuierlich dem Fluß folgende Uferstraße sowie weißschäumendes und dennoch ruhiges Wasser, wie man es für Floß- oder Kanufahrten schätzt. Das Künstlerteam besichtigte 89 Flüsse in sieben Staaten. Nach einem Besuch im Sommer 1996 entschied man sich für den Arkansas River in Colorado als dem geeignetsten Platz für das Projekt. Entlang der Straße und der Fußwege wird man *Over the River* sowohl zu Fuß oder in einem Kanu von unterhalb der Stoffbahnen als auch von oben aus dem Auto heraus genießen können.

Im Laufe der Vorbereitungen schuf Christo zahlreiche prächtige Zeichnungen von diesem vielversprechenden Projekt, und wie alle anderen Projekte der Christos wird auch dieses ausschließlich mit dem Verkauf von Vorstudien, Lithographien, Collagen und Frühwerken finanziert werden. Nach Ablauf von zwei Wochen, die *Over the River* bestehen bleiben soll, wird das gesamte Material entfernt und recycelt.

In den inzwischen fünf Jahrzehnten ihres gemeinsamen künstlerischen Schaffens haben die Christos ein gewaltiges und vielgestaltiges Werk hervorgebracht, und obwohl dieses Werk stets kontrovers diskutiert wurde und wird, zählen sie heute nicht nur zu den populärsten zeitgenössischen Künstlern, sondern auch zu den wenigen

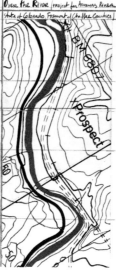

unter ihnen, denen Liebe und Respekt entgegengebracht werden. Die Universalität und Weitläufigkeit ihres künstlerischen Denkens tritt sowohl in der immer wieder verblüffenden Wahl der unterschiedlichsten Schauplätze für ihre Projekte zutage als auch in ihrer Unerschrockenheit angesichts schier unüberwindlich scheinender Schwierigkeiten.

»Wenn Maler oder Bildhauer uns fragen, wie wir 4 oder 6 oder 10 oder 21 Jahre lang an ein und demselben Projekt arbeiten können, dann haben sie nicht erkannt, was jedem einzelnen unserer Werke inhärent ist; Architekten oder Stadtplanern würden sie diese Frage nicht stellen, weil es offensichtlich ist, daß man viele Jahre braucht, um eine Brücke, einen Wolkenkratzer, einen Highway oder einen Flughafen hervorzubringen.«

Nur zu oft impliziert ein solch globaler Wirkungsbereich eine kommerzielle Trivialisierung, doch die Christos wissen die notwendigen Unterscheidungen zu treffen: »Die meisten Kunstwerke werden den Leuten als ›Knüller‹ in Ausstellungen vorgeführt, die nicht viel besser sind als Disneyland. Unsere Projekte sind Erlebnisse, die man nur einmal im Leben hat. Es geht in ihnen um Freiheit. Unsere bürgerliche Gesellschaft begreift Kunst als Ware, die nur begrenzten Personenkreisen zur Verfügung steht. Um unsere Kunst zu erleben, brauchen die Leute keine Eintrittskarten zu kaufen.«

In dieser Abneigung gegen die herkömmlichen Vorstellungen vom Kunstkonsum sind einerseits Christos Wurzeln in der kommunistischen Ideologie wiederzufinden; andererseits spricht daraus eine völlig individuelle Entschlossenheit, populistische Idealvorstellungen von universaler Verfügbarkeit in die Tat umzusetzen.

Das letzte Wort möchte ich Christo selbst überlassen. In einem Interview für die Zeitschrift »Balkan« (November/Dezember 1993) bemerkte er: »Unsere Projekte haben nichts mit Phantasie zu tun. Phantasie ist das, was wir im Kino und im Theater finden, unsere imaginäre Vorstellung von den Dingen. Wenn wir jedoch den wirklichen Wind, die wirkliche Sonne spüren, den wirklichen Fluß, den Berg, die Straßen vor uns sehen – das ist die Wirklichkeit, und darauf greife ich in meinem Werk zurück. Diese Wirklichkeit kommt in unseren Projekten zum Tragen.«

Over the River, Projekt für den Arkansas River, Colorado
Der letzte von vier Life-Size-Tests wurde im Juni bis August 1999 bei Grand Junction, Colorado, ausgeführt.

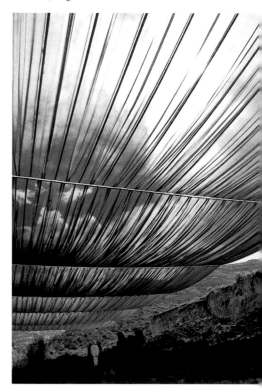

Christo und Jeanne-Claude – Leben und Werk

1935 Christo wird am 13. Juni als Christo Javacheff in Gabrovo, Bulgarien, geboren. Sein Vater besitzt eine Chemiefabrik. Jeanne-Claude wird am selben Tag als Jeanne-Claude de Guillebon in Casablanca, Marokko, geboren. Ihr Vater ist General der französischen Armee.

1952 Jeanne-Claude: Baccalauréat in Latein und Philosophie, Universität von Tunis.

1953 Christo: Studium an der Kunstakademie in Sofia.

1956 Christo: Ankunft in Prag.

1957 Christo studiert ein Semester an der Wiener Akademie der Künste.

1958 Christo: Ankunft in Paris. Christo und Jeanne-Claude lernen sich kennen. *Pakete* und *Verhüllte Objekte*.

1960 Geburt ihres Sohnes Cyril am 11. Mai.

1961 *Projekt für ein verhülltes öffentliches Gebäude. Gestapelte Ölfässer* und *Dockside Packages* im Kölner Hafen. Ihre erste gemeinsame Arbeit.

1962 *Mauer aus Ölfässern – Eiserner Vorhang* in der Rue Visconti in Paris. *Gestapelte Ölfässer* in Gentilly bei Paris. *Verhüllung eines Mädchens* in London.

1963 *»Schaukästen«.*

1964 Die Christos lassen sich in New York City nieder. *Ladenfront.*

1966 *Luftpaket* und *Verhüllter Baum*, Stedelijk van Abbe Museum, Eindhoven. *1.200-Kubikmeter-Paket*, Walker Art Center, Minneapolis School of Art.

1968 *Verhüllter Brunnen* und *Verhüllter mittelalterlicher Turm*, Spoleto. Verhüllung eines öffentlichen Gebäudes: *Verhüllte Kunsthalle Bern. 5.600-Kubikmeter-Paket*, documenta IV,

Kassel, 1967–1968; ein 85 Meter hohes *Luftpaket* mit einem Durchmesser von 10 Metern. Ebenfalls auf dieser documenta: *Korridor Ladenfront* mit einer Gesamtfläche von 139 Quadratmetern. *Mastaba aus 1.240 Ölfässern* und *Verhüllung von zwei Tonnen Heuballen* im Institute of Contemporary Art in Philadelphia.

1969 *Verhülltes Museum of Contemporary Art*, Chicago. *Verhüllter Fußboden und verhülltes Treppenhaus*, 260 Quadratmeter Abdeckplane, Museum of Contemporary Art, Chicago. *Verhüllte Küste, Little Bay, Australien, 1968–1969*, 92.900 Quadratmeter, erosionsgeschütztes Gewebe und 56 Kilometer Seil. Projekt für eine *Houston Mastaba*, Texas, aus 1.249.000 aufeinandergestapelten Ölfässern. Projekt für einen *Closed Highway* (»Gesperrte Autobahn«) quer durch die USA.

1970 *Verhülltes Denkmal für Vittorio Emanuele, Piazza del Duomo, Mailand* und *Verhülltes Denkmal für Leonardo, Piazza della Scala, Mailand.*

Jeanne-Claude und Christo in Kansas City, 1978

Christo und Jeanne-Claude in Miami, 1983

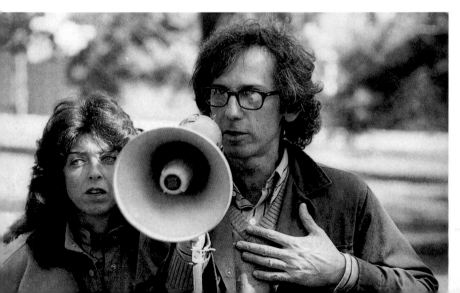

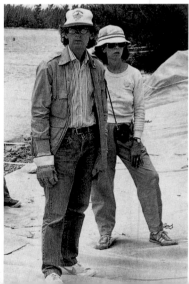

Christo in seinem Atelier, 1988

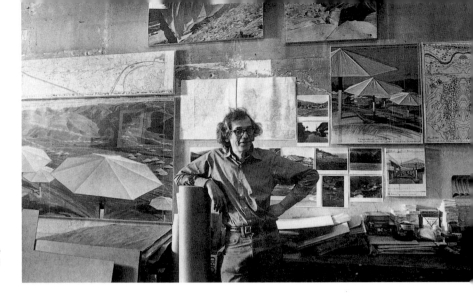

1971 *Verhüllte Fußböden und Fenster*, Museum Haus Lange, Krefeld. Beginn des Projekts *Verhüllter Reichstag, Projekt für Berlin*.

1972 *Valley Curtain, Grand Hogback, Rifle, Colorado, 1970–1972;* Breite: 381 Meter; Höhe: 111 Meter.

1974 *Die Mauer – Verhüllte römische Stadtmauer*, Via Veneto und Villa Borghese, Rom. *Ocean Front, Newport, Rhode Island*, 14.000 Quadratmeter Polypropylengewebe auf der Wasseroberfläche.

1976 *Running Fence, Sonoma und Marin Counties, Kalifornien, 1972–1976*, 5,5 Meter hoch, 39,5 Kilometer lang; 200.000 Quadratmeter Nylongewebe, 145 Kilometer Stahlseil, 2.060 Stahlpfosten.

1978 *Verhüllte Parkwege, Loose Park, Kansas City, Missouri, 1977–1978*, 4,5 Kilometer Parkwege wurden mit insgesamt 12.540 Quadratmetern Nylongewebe überdeckt.

1979 *Die Mastaba von Abu Dhabi, Projekt für die Vereinigten Arabischen Emirate* (in Vorbereitung).

1980 *The Gates, Projekt für den Central Park, New York City* (in Vorbereitung).

1983 *Surrounded Islands, Biscavne Bay, Greater Miami, Florida, 1980–1983*, 603.850 Quadratmeter rosafarbenes Polypropylengewebe.

1984 *Verhüllte Fußböden und Treppen* im Architekturmuseum Basel.

1985 *Der verhüllte Pont Neuf, Paris, 1975–1985*, 40.876 Quadratmeter Polyamidgewebe und 13.076 Meter Seil.

1991 *The Umbrellas, Japan – USA, 1984–1991*, 1.340 blaue Schirme in Ibaraki, Japan; 1.760 gelbe Schirme in Kalifornien, USA. Höhe: 6 Meter; Durchmesser: 8,66 Meter.

1992 *Over the River, Projekt für den Westen der USA* (in Vorbereitung).

1995 *Verhüllte Böden und Treppen, verhängte Fenster*, Museum Würth, Künzelsau. *Verhüllter Reichstag, Berlin, 1971–1995*, 100.000 Quadratmeter Polypropylengewebe, 15.600 Meter Seil und 200 Tonnen Stahl.

1998 *Verhüllte Bäume, Fondation Beyeler und Berower Park, Rihen, Basel, 1997–1998*.

1999 *The Wall, 13.000 Oil Barrels*. Eine Installation im Gasometer, Oberhausen.

Christo und General Jaques de Guillebon, Jeanne-Claudes Vater, 1976

Vor dem Verhüllten Pont Neuf, Paris, 1985

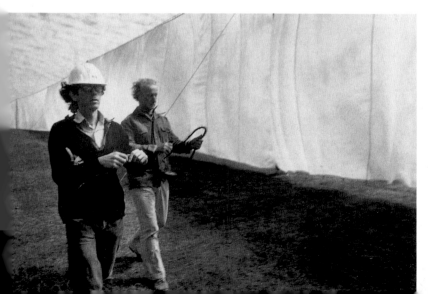

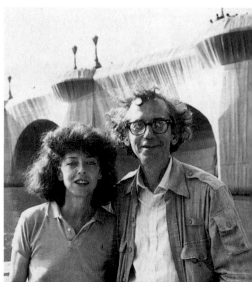

Jacob Baal-Teshuva (geb. 1929), Autor, Kritiker und freier Kurator von Museums-
ausstellungen, ist seit vielen Jahren mit Christo und Jeanne-Claude befreundet. Seit
Anfang der siebziger Jahre hat er viele ihrer Projekte begleitet. Er ist Verfasser von
Christo und Jeanne-Claude, Der Reichstag und urbane Projekte und hat Ausstellun-
gen ihrer Werke im KunstHausWien, in der Villa Stuck in München und im Aache-
ner Museum Ludwig kuratiert. Bei TASCHEN erschienen von ihm weitere Bücher
über Marc Chagall, Andy Warhol, Alexander Calder und Louis Comfort Tiffany.
Jacob Baal-Teshuva wohnt und arbeitet in New York und Paris.

Wolfgang Volz (geb. 1948) arbeitet seit 1972 mit den Künstlern Christo und Jeanne-
Claude zusammen und ist unter anderem für die gesamte Fotografie der Kunst-
projekte verantwortlich. Bei *Verhüllter Reichstag* war er zusätzlich technischer
Geschäftsführer der Verhüllter Reichstag GmbH, bei *Verhüllte Bäume* und der
Installation *The Wall* war er technischer Direktor. Bei allen Projekten hat er immer
einen technischen Part übernommen. Diese enge Zusammenarbeit wurde in vielen
Büchern und mehr als 300 Museums- und Galerie-Ausstellungen in der ganzen Welt
dokumentiert. Wolfgang Volz und seine Frau und Partnerin Sylvia Volz wohnen und
und arbeiten in Düsseldorf.

Der Verlag dankt Christo, Jeanne-Claude
und Wolfgang Volz für die freundliche
Unterstützung bei der Realisierung dieses
Buches. Neben den bereits in den Bildlegen-
den erwähnten Sammlungen und Institutionen
seien hier die Fotografen genannt:

Klaus Baum: 33
Ferdinand Boesch: 28
Jeanne-Claude Christo: 34, 50, 59, 61, 95

Thomas Cugini: 35
Eava-Inkeri: 10, 11, 12, 13, 16, 23, 24, 25, 28,
48, 59
Gianfranco Gorgoni: 46, 48
André Grossmann: 49, 79, 88
Carroll T. Hartwell: 31
Jean-Dominique Lajoux: 14
Raymond de Seynes: 29
Harry Schunk: 18, 19, 21, 25, 30, 32, 35, 36, 37,
38, 39, 40, 41, 42, 43, 45, 46, 47

Wolfgang Volz: 1, 2, 6, 7, 9, 17, 22, 23, 26, 49,
51, 52, 53, 54, 55, 56, 57, 58, 60, 62, 63, 64, 65,
66, 67, 68, 69, 70, 71, 72, 73, 74, 75, 76, 77, 78
(Aleks Perkovic), 79 (Aleks Perkovic), 80/81,
82, 83, 84, 85, 86, 87, 88, 89, 90, 91, 92, 93, 94,
95
John Webb: 21
Stephan Wewerka: 20
Dimiter Zagoroff: 44